강가의 아틀리에

강가의 아틀리에

장욱진 그림산문집

열화당

장욱진 탄신 백 주년 기념출판
『강가의 아틀리에』를 새로 펴내며

2017년, 올해는 아버지 '화가 장욱진(張旭鎭, 1917-1990)'의 탄신 백 주년 되는 해다. 양력 11월이면 식구들이 모여 생신 잔치를 벌이곤 했는데, 그때마다 조용히 미소 지으시던 모습이 그립다.

아버지께서는 이렇게 말하시곤 했다.

"화가는 모름지기 자기의 내면세계를 그림으로 말한다."

"화가에게 문장은 군더더기에 불과하다."

어쩌다 원고 청탁을 받았을 적에 아버지께서 하시던 말씀이다. 그래도 한 편의 짧은 글을 끝내고 나면 "대작을 끝냈다"고 하시어 주위 사람들의 웃음을 자아내곤 했다. 문법에 어긋나는 문장도 간간이 섞여 있는 작은 글들이었지만 그렇게 모인 글들을 1976년 『강가의 아틀리에』라는 책으로 묶어 마치 당신의 그림처럼 남겨 주셨으니 고맙기 그지없다.

어느덧 『강가의 아틀리에』가 출간된 지 사십 년이라는 세월

이 흘렀다. 나는 아버지께서 돌아가신 뒤에 이 책을 자주 들춰 보곤 했다. 어떤 부분에서는 아버지의 단호한 목소리가 들리고, 어떤 대목에서는 묵상하시는 아버지의 모습이 보인다. 또 몇몇 따뜻한 이야기에서는 자애로움이 떠오르면서 나도 모르게 미소 짓게 된다. 짧지만 큰 울림이 있는 글과 소소한 일상의 이야기 들이 한 인간의 삶과 정신을 이해하게 하고, 예술을 사랑하는 사람들에게 지침이 되며, 오늘을 사는 현대인에게 화가 장욱진의 예술세계를 공유케 함은 뜻깊은 일이라는 생각이 들곤 하였다. 그래서 탄신 백 주년을 맞아 『강가의 아틀리에』를 다시 출판하고자 했다. 그런데 열화당(悅話堂)에서 이 책에 수록되지 못한 아버지의 글들을 보태어 일종의 개정증보판을 만들자는 반가운 제안을 해 왔고, 나는 흔쾌히 받아들였다.

1976년에 첫 출판된 『강가의 아틀리에』는 당시 아버지께서 신문 잡지 등에 발표하셨던 글과 삽화를 모은 화문집(畵文集)으로, 출간 이후 쇄를 거듭하며 꾸준히 읽혔고, 1987년에 개정판을 내서 최근까지도 독자들의 사랑을 받아 왔다. 초판에는 스무 편의 글이 삽화와 함께 수록되었는데, 이번에 새로이 내는 이 책에는 이전 책에 수록되지 못한 아버지의 글 스물세 편을 추가하여 모두 마흔세 편을 담고 있다. 그리하여 '장욱진 글 전집'이라 할 수 있는 책이 되었는데, 그 중 1968년 2월 『세대(世代)』에 발표하셨던 「상념의 노트」라는 글 한 편만은 부득이 제외시켰다. 초판에도 수록되지 않은 것으로 보아 아버지께서도 일부러 빼셨을 것이라 짐작되는데, 이 글은 내가 읽어 보아

도 아버지의 문투가 아님이 명백하다. 당시 어떤 사정으로 인해, 주위의 누군가가 아버지의 말씀이나 생각을 자신의 문체로 쓴 것이리라.

이렇게 모아진 아버지의 글 마흔세 편을 세 파트로 나누었다. '나의 고백'에는 덕소, 명륜동, 수안보, 신갈 등 아틀리에를 중심으로 한 이야기와 생활 주변의 일들에 관한 산문들을, '나는 심플하다'에는 화가로서 쓴 그림과 예술에 대한 수상을, '새벽의 표정'에는 절기마다 짤막하게 쓴 단상 또는 신작 등 당신의 그림에 대한 일종의 작가노트를 각각 수록했으며, 각 파트 안에서는 대체로 집필연도 순으로 실었다.

삽화의 경우 초판에서는 특정한 기준 없이 편집자의 재량에 따라 선별 수록되었는데, 이번 책에서는 아버지께서 원래 글과 함께 기고했던 그림을 우선적으로 수록하여 제자리를 찾게 했다. 그러다 보니 단색 삽화뿐 아니라 글 내용과 직접적으로 관련되는 원색 작품을 수록하기도 했다. 원래 그림이 실리지 않았던 글들에는 적절한 삽화를 새로 골라 넣었다.

나는 형제들과 함께 아버지의 사랑을 많이 받고 자랐다. 또한 돌아가신 후에도 늘 아버지 그림과 함께하고 있으니, 눈을 뜨면 아버지와 마음을 나누고 때로는 말도 주고받는다. "화가에게 문장은 있을 수 없다"고 말씀하셨지만, 나는 "이 보석 같은 이야기를 남겨 주셔서 감사합니다" 하고 되뇌곤 한다. 태어나신 지 백 년 되는 해에 새로이 출간된 이 책『강가의 아틀리에』를 삼가 아버지께 바친다. 장욱진을, 장욱진의 그림을 사랑

하는 많은 분들과 이 이야기들을 나누고 싶다.

아버지의 글과 삽화에 관한 소중한 발문을 써 주신 김형국 (金炯國) 교수님, 책을 만든다는 것 또한 예술행위임을 일깨워 주신 열화당 이기웅(李起雄) 대표님, 그리고 조윤형(趙尹衡) 편집실장께 깊이 감사드린다.

2017년 4월

장경수(張暻洙)

중판 서문

이 책이 처음 나온 것은 십 년 전의 일이고, 여기에 실린 글은 이십 년이 넘는 것이다. 그만큼 해묵은 글이다. 하지만 오늘의 나는 어제의 나와 이어져 있다. 오십 년 술을 지금 쉬고 있는 것 말고는 붓과 캔버스를 한평생 한 번도 놓지 않았듯이, 오늘의 나는 어제의 나와 일관되게 이어져 있다.

그림을 그리는 순간은 내가 나에게 몰입하는 시간이다. 오로지 나 혼자만이 거기에 서 있을 뿐이다. 그런 순간은, 그러나 나의 일상생활 속에 자리잡고 있다. 이 책의 글은 그림 그리는 순간과 일상생활이 이어지는 내 나름의 방식을 적은 것이다.

화가의 존재방식은 오직 그림으로 표현될 뿐이다. 화가의 글은 오히려 군더더기일 수밖에 없다는 것도 나의 변함없는 생각이다. 하지만 느낌의 세계가 전부인 듯한 그림에도 사고방식이 깔려 있기 마련이다. 그림은 좋아하면 그만이지 그림 뒤에의 사고방식까지 짚어 볼 필요는 없겠지만, 그림에서 보이지 않는 사고방식까지 다 헤쳐 보고 싶은 사람도 없지 않을 성싶다.

이 책은 그런 사람에게 소용되는 것이 아닐까 생각해 본다.

1986년 세모에

장욱진(張旭鎭)

초판 서문

가장 진지한 고백, 솔직한 자기의 고백이라는 진실을 사람들은 일생을 통해 부단히 쌓아 나가고 있나 보다. 그 참된 것을 위해 뼈를 깎는 듯한 자신의 소모까지 마다하지 않는지도 모르겠다. 나는 이제껏 그림이라는 방법을 통해 내 자신의 고백을 가식 없는 손놀림으로 표현해 오고 있다.

화가에게는 문장이 있을 수가 없다. 그림으로 자기 고백을 충실히 이끌어 나가고 있다고 여겨지면서, 이제 이곳에 있는 것은 단지 내 그림과의 대화일 뿐이라고 생각하고 싶다.

1975년 9월
장욱진(張旭鎭)

일러두기

· 이 책은 1976년 첫 출간된 『강가의 아틀리에』를
 저자의 백 주년 탄신을 기념하여 다시 펴내는 것으로,
 초판 발행 이후 발표된 저자의 모든 산문을 추가하여 새로이 편집하였다.
· 각 글의 출처는 책 끝의 '수록문 출처'에 밝혀 두었다.
· 그림은 삽화, 작품, 표지화 등 처음 발표될 때 글과 함께 실렸던 것을
 우선적으로 수록하였고, 여기에 새로운 그림을 덧보태기도 했으며,
 원래 그림이 없던 글에는 새로 삽화를 골라 수록하였다.
· 원문(原文)을 최대한 살렸으며, 맞춤법과 외래어 표기는
 현행 표기법을 따랐다.

차례

나의 고백

나는 심플하다

새벽의 표정

그리면 그만이지

1987년 장욱진 구술, 설호정(薛湖靜) 정리

난 새벽에 일해요. 그 다음은 안 해요. 왔다갔다 하거나, 좋은 사람 모이면 잔소리나 하고. 낮에 일한다는 건 여간해서 없어요. 그렇게 긴박할 것도 없어. 머리 좀 아무것도 안 들어가 있을 때, 그때 딱 해 놓으면 참 괜찮아. 낮엔 벌써 귀찮아져. 그게 습관이 됐어요. 그 이유가 있어요. 왜 그러냐면 도회지에서는 열두시나 한시가 자는 시간이지만 여기선 여덟시 아홉시 되면 칠흑이에요. 나갈 데도 없고. 그러니까 일찍 드러눕게 되지. 그동안에 밤낮 그렇게 돌아다녀서 시간이 딱 그렇게 결정이 됐어요. 그래서 새벽에 일해요. 새벽에, 벌써 세시면 일어나서 들락날락하고, 그 무슨 몸에 맞지 않는 운동하고 그런 거 일절 안 해요. 약수터 가고 그러는 거 안 해요.

술은 안 마시는 게 아니고 못 마셔요. 담배도 그렇고. 그건 저, 내 호흡이 조금, 기관지가 저기 해서. 한 일 년 반 됐지, 벌써. 그 조금 비참하다고 생각하지. 근데 그게 또 비참하지 않아

17

요. 이제까지 마신 거 보면 마시지 않고도 마신 거나 똑같이 얘기가 되니까. 요샌 반대가 됐어요. 술을 자꾸 먹이고 싶고. 누가 오면 뭐 그저 술. 내가 더 서둘러요, 마시는 사람보다. 그거 하나 생긴 게 나한테는 얼마나 좋은지. 화가에 오수환(吳受桓)이라고 있어요. 거 술을 조용히 잘 먹거든. 요새 만나면 내 그러지. 그 술만 마시는 거만 고요하면 안 될 거라고. 내가 전에 했던 주정을 되로 받아야지. 주정도 좀 받고 그래야 내 흥이 나지, 그저 술만 꼴딱꼴딱 먹이는 건 안 돼. 그래서 입장권 내가 낼 테니 술집 같이 좀 가자 그랬더니 싫대. 거절당했어요. 그게 또 재밌어요. 그런데 참 사람은 간사한 거야. 요새 어쩌다가 술 마시고 이렇게 하는 거 보면, 아, 내가 저 짓을 했구나, 아주 즉각 와요. 그러나 술은 주정이 좋은 거예요. 주정 않는 술이란 건, 술이 아까워. 사실 내가 밤낮 얘기하지만 술주정 받는 사람도 고통스럽지만 술 마시는 사람도 얼마나 고통스러운데. 얼마 전에 서울미대 동창들이 모였는데 내 술주정한 거 메모를 해 가지고 왔어요. 내가 저런 일도 했나 싶어. 그 아무나 보통 못 해요. 내 술하고 그림하고는 상관없어요. 우린 술 먹고 일절 일 못 해. 술 먹고 해 봤지. 근데 아침에 보면 엉망진창이야. 그래서 술 먹고 하지 않기로 작정했어. 내가 저기 그림보다 술이 나아요, 실제로. 그건 확실해. 근데 내가 술을 못 마셔, 인제.

나는 평생에 가장 큰 죄를 위선이라고 생각하고 살았어. 그건 아주 고약한 거예요. 욕은 욕대로 맛이 있는 거예요. 욕은 참 좋은 겁니다. 그러니깐 욕은 자꾸 먹어야 그림이 되는 거고. 근

〈나무 풍경〉 1979. 한지에 먹. 91×61cm.

데 요새 말은 위선으로다 뱅 돌려서 이상해. 환쟁이가 그런 말에 솔깃하기 시작하면 붓대 놓아야 한다구. 좌우간 우리는 목적 있는 말은 일절 못 해요. 내가 떠드는 것도 일종의 머리 운동이야. 그냥 편하게, 되나 안 되나 떠드는 게 제일 수야. 그러면 머리도 시원해지고 몸도 가벼워지고. 그렇게 좋은 운동이 없어요. 그러니까 우리는 절대로 합리적인 생활을 못 합니다. 화가면 화가, 학자면 학자 그래야지. 요것도 좋으니까 조금 집어넣고, 조것도 조금 섞어 놓고, 그럼 다 똑같아져요. 그 버릇, 그 버릇으로 그림도 그리지. 우리는 뭘 설정해 놓고는 그림 못 해. 죽이 되나 밥이 되나 해 보는 거지.

난 그래서 요새 착각이 많아. 내가 환쟁인가, 그런 착각. 이상해져요. 그리고 별로 환쟁이라고 규정된 것도 없지 뭐. 그러고 나서 가만 보니까 사람들이 자기가 결정을 지어 놓고 자기가 고생을 하더라구. 그러나 그건 있어요. 환쟁이 의식에서부터 점점 멀어져 간다는 확인, 요즘. 그렇다고 환쟁이 말고 무엇인지는 나도 모르겠어요. 이유는 없다고. 굳이 직업으로 말하면 무직에 가까워지는 거지. 내가 직업을 가지면 곤란하게? 힘든다고. 그림이 내 사는 방편도 아니고, 시간 보내기 제일 좋은 거지. 좀 고급으로 얘기하면 생활하기 참 좋은 거라고.

덕소(德沼)서 만 십이 년, 수안보(水安堡) 육 년, 지금 여기 신갈(新葛), 이렇게 다녔어요. 몇 번 집을 옮겨 봤는데 우리가 돌아다니면서 고른 집은 한 번도 없어. 우연히 되어진걸. 부처님이 해 놓으시면 어정어정 걸어가 살았지. 부처님 죄 비로 쓸어

놓은 것.

덕소는 술 마시고 십이 년이나 마음대로 살았는데 한번 나온 뒤로 다시 가고 싶지가 않아요. 거기는 내 그만두고 나서 간 일이 없어요. 술집도 싫고. 있던 집에 들어가 한잔 마시기도 싫고. 그건 그렇게 됐어요. 그건 아무 조건도 없고 이유도 없지.

수안보는 이상해. 거기는 이제 가도 타향 같지가 않아요. 아직도 좋아해. 사람들도 반겨 주고 그래요. 엄마(장욱진의 아내 이순경 여사─편집자)는 수안보서 눈물도 많이 흘리고 고생했다고 지금도 그러지. 사람은 서로 돕는 건데. 나 서울에서는 그 사람 없이는 꼼짝달싹도 못 해. 얼이 빠져 가지고. 근데 수안보에서는 나한테 기댔지요. 한번은 마루에서 벼락 치는 소리가 난단 말이야. 아, 또 뭔가 가 보니 청개구리 요만 한 거. 그래, 내가 쫓아 주었죠. 여름에 아궁이불도 내가 다 때 주고. 뱀 다닌다고 부엌엘 못 들어가니 할 수 없지. 그게 다 자연인데 뭐 무서워. 내가 다 그렇게 서울서 진 빚을 갚았어요.

여기는 삼간 모옥(茅屋), 애초에 초가집을 고친 거요. 우연히 그리됐는데, 덕소하고 수안보하고 여기하고. 다른 사람들이 그걸로 내 작품을 갈라 봐요. 나는 모르겠어. 작품의 변동은 별로 없는 거 같아. 나 같은 환쟁이는 그릴 때뿐이야. 그래, 화실에 그림 빡빡하게 걸어 논 사람 보면 난 이상하다 그래요. 난 그리면 그것뿐이지, 두 번 다시 안 쳐다봐요. 그러니 변동을 모르지. 대부분은 바꿔진다 그러는데 나는 모르겠어. 그런데 이것만은 있어요. 보통 자연, 자연 그러는데 자연이라는 게 그래요. 뭐 시

시각각, 여기서 이렇게 앉아서 보면 뭐가 뭔지 모르지만, 거기 가까이 있으면 아주 또렷해요. 비 오는 것도 좋고, 바람 부는 것도 좋고. 자연에 접하고 있으면. 제삼자가 보면 가장 둔하고 미련하고 그래 보이는데 예민한 게 자연이에요, 그 변동이라는 게. 지금 도회지 사람들이 공기 좋고 뭐 좋고 하지만 그건 그저 표면적인 거지. 실제로 거기 앉아 있으면 자연의 변동이란 게 참 교묘한 거예요. 그런 게 생활화된 걸 내가 참 고맙게 생각해요. 그런 걸 지내 왔다는 게. 그러고 앞으로도 그렇게 될 거고. 그게 내 그림에 나타났다면 변동이 있겠지. 그래도 나는 잘 모르겠어. 단지 그림 과정을 얘기하면, 변동이 있는 것 같아.

덕소 때는 그 과정이 하나에만 집중하지 않았어요. 이것저것 기법에 있어서나 과정에 있어서나 풍부하다 그거죠. 바르고 붙이고 깎고 그런 표현을 하는데. 덕소서는 주로 붙인 편이에요. 그러니까 덕소에서 제 마음대로 했었다, 결국 그렇게 되는 거죠. 또 덕소 때는 밤낮 내가 무엇이냐, 내가 무엇이냐 그러고, 캔버스 엎어 놨다 제쳐 놨다 하고.

그리고 서울에 와서 한 육 년 있었지만, 내가 얘기를 잘 않지만 작품을 아무것도 못 하고 그 방계적(傍系的)인 것만 했어. 그래 가만히 생각해 보니까 환경의, 무의식중에 환경의 조화를 받았다는 게 확실해요. 서울서 했다면, 먹그림이 서울서부터지. 근데 그게 또 멋모르고 한 거지. 우연히 한 건데 지금 보면 이상하게 그게 그림이 아니거든. 내가 저런 일을 어떻게 했던가, 그런 해괴한 그런 그림도 있어요. 그때는 붓이 멋대로 놀아

요. 근데 지금은 그렇지 않아. 그게 뭐냐면 기름은 아무 데서나 아무 시간이나 할 수 있어요. 먹은 그렇지 않아요. 먹은 딱 장소가 있어요. 그리고 시간이 정해졌어요. 그러니까 새벽에 맑을 때, 근데 나는 멋모르고 아무 데서나 먹 휘두르고 그랬거든. 그래 내가 먹에 대한 욕도 많이 얻어먹었어요. 나는 솔직히 묵화(墨畫)가 아니고, 묵화라고 해석하니까 복잡해지는데, 나는 먹 그림으로 그린 거지. 재료를 먹으로 했다뿐이지. 그건 내 체질에 맞지 않아. 가령 내 도화(圖畫)도 똑같아요. 그릇이 내 체질에 맞기 때문에 한 거예요.

수안보에선, 그림 과정을 얘기하면 덕소 때하곤 정반대야. 자꾸 마이너스 일을 했어. 깎아내고, 묽게 바르고, 먹이기도 하고, 물감 비벼서. 그러니까 덕소하고 그만큼 과정이 달랐지.

재작년에 수안보에서 막 와서 올 데 갈 데 없어요. 그때가 내가 제일 힘들 때예요. 그렇게 힘든 건 처음이야. 명륜동(明倫洞)에 앉았다가 후딱 입고 나가면 일주일이고 하루고 아무 데나 가는 거야. 아무 목적도 없지. 그게 쌓이고 쌓이고 해서 아주 누적이 됐어요. 그래서, 그럴 게 아니라, 엄마의 안(案)이 어디 조용한 데 가서 그림 그리고 겨울 나자고. 나도 그럴듯해서 부산 가서 한 오십 일 있었어요. 여름에는 만원이고 겨울에는 비는 그 콘도라는 데서. 거기서 그동안에 뭉키고 뭉킨 게 확 풀어졌어. 나도 모르게. 그래 일이랍시고 했어요, 하루도 빼놓지 않고. 내가 어딜 가나 술 마시고 다녀야 하니까 호텔이고 뭐 그런 데 딱 질색이야. 근데 부산서는 술담배를 안 하니까 그 콘도에서

사람들이 참 점잖은 분이 오셨다고, 점잖은 분이 오셔서 연구만 하신다고, 참 내 평생에 점잖은 분이라는 소리 처음 들었다고. 그 타성으로 여기 신갈까지 연결이 된 거야. 그래서 엄마가 무섭다 그랬어요. 웬일이냐고. 계속이니까. 요새는 다른데 요 얼마 전까지 그림 그리는 기계 같았어. 지금은 쉬지. 가만히 있어요. 가만히 있는 게 얼마나 힘들다는 걸 나는 알아요. 그게 얼마나 귀찮게. 근데 그게 지나가지고 일에 딱 가서 붙으면 나와요. 압축된 게 나와요. 결국 털어놓을 수밖에 없는 거니까 정직한 거예요. 그래서 그걸 자꾸 반복할수록 그림이 좋은 거예요. 난 그렇게 생각해. 요샌 그림 그리는 기계는 면했어요. 그것도 얼마 안 돼요.

화가는 재료에 끌려가선 안 돼요. 재료를, 소재를 끌어들여야지, 거기에 질질 끌려다니면 안 돼요. 캔버스 대 기름 그렇게 하는 게 그림이다, 그러는데 그게 아녜요. 재료, 자기 체질에 맞는 재료를 뭐든지 끄집어들여야지. 구분해 가면, 자꾸 이것저것, 이건 무슨 유화, 이건 수채화, 구분해 가면 그만큼 좁혀져 가는 거지. 현재 놓여져 있는 걸 가지고 어떻게 운용을 하느냐 그게 중요하다는 얘기예요. 그 재료 산더미같이 갖다 놓고도 결국은 몇 색밖에 못 써요. 학자들이 서재에 책 다 늘어놓고 했지만 밤낮 꺼내 보는 책은 두서너 권밖에 안 되거든. 나는 재료에 대해서 한 번도 불편한 감을 가진 적이 없어요. 그때 있는 거 가지고 했어요. 테레핀 없으면 석유 가지고 하고, 캔버스 없으면 종이로 하고. 있는 대로 하니까 재료 너무 소홀히 한다는 말

을 들어요. 이건 궤변이 아니라 그거까지 생각하고 그림 어떻게 그려, 난 못 해.

검은 것과 흰 것, 그게 제일 힘든 거예요. 색에 대해서는 나는 그렇게 생각해요. 그중에서 흰 건, 이 빛에서 가장 단순하다는 게 아주 교묘한 거거든. 일본 사람들은 흰 걸 못 봐요. 밤낮 색깔 만들어 묻히고. 쓸데없이 빛깔이 묻고. 근데 일본 평론가도 그랬지만 한국 사람들은 흰 걸 보는 눈엔 천재지. 주위 환경이 그렇게 되어 있어. 백의(白衣)에다가 백자(白瓷)에다가 다 주변이 그렇게 되어 있기 때문에 필연적으로 그렇게 된 거지. 그만큼 우리가 행복한 거예요. 우린 은연중에 흰 것에 대한 감수성을 가지고 있다, 그건 행복한 거예요. 내 환쟁이 바탕이 바로 여기에 있어요. 다른 게 아니고.

난 죽음에 대해 두려운 게 없어요. 자기 명(命)대로 사는 거예요. 이제 일흔하난데 어떻게 될지 모르지. 내가 전에 엉터리 같은 소리로 '산다는 건 소모하는 것이다'라고 했다가 구박도 많이 받고 그랬어요. 엉터리지만 사실이에요. 요새 그걸 더 느껴요. 그러니까 기계가 좀 헐어졌다구. 근데 여타한 병은 없거든. 대개 지금 환쟁이들이 육체적으로는 만신창이야. 불규칙한 생활만큼 몸은 깎여진 거지. 그런데 보통 오래 산단 말예요. 오래 사는 게 장한 것은 아니나, 생명 줄일 수는 없는 거고. 기능 없으면 죽어 버리는 게 좋아. 없어지는 게 낫다구. 내 기능은 그림 그리는 거니까 죽는 날까지 그려야죠. 쉬다가 그리다가.

전람회는 답답해서 하는 거예요. 한 장 한 장 보면 뭐가 뭔지

모르겠어. 한번 죽 늘어놓고 보면 뭐가 나옵니다. 요다음에 할 의욕이 나오고. 그게 돼서 전람회 하는 거지. 일종의 과정이에요. 필요에 의해 하는 거예요. 이번 전람회도 그래요. 답답해. 고 몇 군데 걸어왔는데 뭐가 뭔지 모르겠어. 그래서 한번 벌여 볼까 한 거지. 앞으로도 그림이 되면 개인전 해요. 모아지면. 또 그림을 쭉 해요. 하다가 답답해지고 보고 싶으면 또 하고. 그걸 되풀이할 거예요. 반성하려고 하는 게 아니고. 반성은 무슨. 시간이 아까운데 반성을 해? 그거 안 해요. 반성해서 고쳐지면 반성하지만 고쳐지지도 않는 걸 왜 반성을 해. 필요없다구. 멋대로 사는 것은 힘든 거예요. 멋대로 하다가 답답하면, 보고 싶으면 전람회 하지. 반성이 아니고.

내 기류계(寄留屆)도 이리 옮기고 서울 살림 있던 것도 다 털어 버렸어요. 이제 이사 안 해요. 여기 주저앉아야죠. 바깥에 오래 가 있으면 여기 생각이 나고.

새벽에 일어나니까 초저녁이면 벌써 드러눕지. 덕소 때부터 그렇게 습관을 들여 놔서. 저녁에는 테레비 뉴스도 못 봐요. 그래도 테레비 틀어 놓고 자요. 그걸 보는 게 아니라 신문 보다가 눈이 얼얼하면 그냥 자잖아요. 그거하고 똑같아. 켜 놓고 보다가 눈에 어른어른한 게 졸리면 그냥 자요. 그럼 엄마가 꺼 주고.

나의 고백

강가의 아틀리에에서

여름의 강가에서 부서진 햇빛의 파편들이 보석처럼 반짝인다. 수면 위에 떠도는 아지랑이를 타고 동화(童話)가 들려올 것 같다. 물장구를 치며 나체로 뛰노는 어린아이들의 모습에서 적나라한 자연을 본다. 그리고 천진했던 어린 시절에의 향수가 감미롭고 서글프게 전신을 휘감는 것을 느낀다. 태양과 강과 태고의 열기를 뿜는 자갈밭, 대기를 스치는 여름 강바람, 이런 것들이 나 역시 손색없는 자연의 아들로 만들어 주는 것 같다. 이럴 때 나는 그림을 그리지 않아도 공허하지 않다. 자연의 침묵이 풍요한 내적 대화를 가능케 한다. 그럴 때 나는 물이 주는 푸른 영상에 실려 막걸리를 사랑해 본다.

취한다는 것, 그것은 의식의 마비를 위한 도피가 아니라 모든 것을 근본에서 사랑한다는 것이다. 악의 없이 노출되는 인간의 본성을 순수한 것으로 받아들이고 모든 것을 사랑하려는 마음을 가짐으로써 이기적인 내적 갈등과 감정의 긴장에서 해방되는 것이다. 그리고 동경에 찬 아름다움의 세계와 현실 사

이에 가로놓인 우울한 함정에서 절망 대신에 긍정의 발판을 마련하는 것이다. 그것은 절실한 정신의 휴식인 것이다. 그렇다, 취하여 걷는 나의 인생의 긴 여로는 결코 삭막하지 않다. 그 길은 험하고 가시덤불에 싸여 있지만 대기에는 들장미의 향기가 충만하다. 새벽이슬을 들이마시며 피어나는 들장미를 꺾어 들고 가시덤불이 우거진 인생의 벌판을 방황하는 자유는 얼마나 아프고도 감미로운가! 의식의 밑바닥에 잔잔히 깔려 있는 허무의 서글픈 반주에 맞춰 나는 생의 환희를 노래한다.

나는 고요와 고독 속에서 그림을 그린다. 자기를 한곳에 세워 놓고 감각을 다스려 정신을 집중해야 한다. 아무것도 나를 방해하여서는 안 된다. 그림 그릴 때의 나는 이 우주 가운데 혼자 고립되어 서 있는 것이다. 번잡한 생활의 소음에 섞여 나도 함께 부유(浮遊)하다가 돌아오는 곳, 그것은 무섭도록 하얀 나

의 캔버스 앞이다. 그 앞에서 나는 나 홀로 되어 미(美)를 창조한다. 나의 그림은 빛깔을 통한 내적 고백이며, 내 속에서 변형된 미와 자연의 찬미이다. 하나의 작품이 완성될 때까지의 고통과 희열은 하나하나의 붓 자국에 담겨 그림 속에 스며든다. 그림을 그린다는 것은 미의 승리를 확신하고 캔버스를 향해 감행하는 영혼의 도전이 아닐까. 그래서 나는 내 그림들을 아낀다. 깊은 애정으로써 바라본다. 거기에는 나의 진실된 얘기들이 들어 있기 때문이다.

　나는 지금 강가에 자리잡은 나의 하얀빛 아틀리에에 앉아 있다. 내가 이곳에 있게 된 것이 사 년째인가. 가족 외에 가끔 제자들이 찾아온다. 그들은 내 그림을 좋아하고, 또 그 그림을 그린 나를 좋아한다. 우리들은 친구인 것이다. 나는 선생이란 칭호

를 달갑게 여기지 않는다. 내가 스승의 역할을 하는 것은 단지 그들보다 오래 살았다는 사실 때문이랄까. 교수생활을 버린 지도 오래됐지만, 충고와 훈계 이전에 오로지 서로서로 이야기할 수 있을 뿐이다. 서로 의논하는 것, 즉 혼자 생각하는 것보다 둘의 생각이 모이면 나으리라는 것이 내 의견이다. 그리하여 나는 그들과 술자리를 같이할 때면 동료가 된다. 그들의 떠들썩한 젊음도 즐겨 나눌 수 있다. 거리에서 우연히 만난 제자들과 술이나 한잔하며 대폿집을 찾는 즐거움. 술이란 정다운 것이다. 술 없는 세상은 얼마나 무미건조하고 딱딱할까.

나는 지금 혼자 앉아 있다. 나 자신에 침잠하여, 그리고 자연을 마주 보며 가만히 앉아 있다. 이럴 때 나는 그림을 그릴 수도 있다. 그러나 억지로 그려야 할 만큼 화가적인 의무감에 빠지지는 않겠다. 그림은 자연스럽게 나오는 것을 그려야 한다. 나는 이 순간, 무엇보다 지금의 이 정관자(靜觀者)의 자세를 만족해 한다.

일을 한다는 것도 중요하다. 하지만 주위에 눈을 돌려 자연의 섬세한 신비를 발견할 때의 경이와 기쁨을 맛보는 것도 값진 것이다. 도시의 네온사인에 싸여 쇼윈도를 생각하는 차디찬 보석들과는 달리, 천연(天然)의 소박한 작품들은 정다운 미소를 보내며 은밀한 얘기를 들려준다.

나는 그들을 발견하여 함께 있는 시간을 좋아한다. 그래서 나의 아틀리에에는 강가에서 주워 온 기묘한 형태의 조약돌들이 놓여져 있다. 나는 그 우연의 산물에 약간의 붓을 대어 하나

의 작품을 만들며 자연의 일부가 된 듯한 환희에 잠긴다.

　더군다나 홍수가 날 때 난폭한 물줄기에 실려 떠내려오는 썩은 나뭇조각들, 그 자연의 시체 속에서 희한한 미의 조화를 발견하는 즐거움은 비길 바 없이 커다란 것이다. 그것들은 버릴 수 없는 나의 취미이며 보물이며 내적 재산이다. 찬란한 나의 보고(寶庫)를 바라보며 나는 사소한 형상에서 얻는 꿈틀거리는 미적 환희에 놀라곤 한다. 아기자기하게 닳고 닳은 조약돌에서 읽을 수 있는 세월의 엄청난 흔적과 자연의 기나긴 역사. 그 자연의 줄기찬 흐름 속에서 잠깐, 아주 잠깐 떠올랐다가 사라지는 인생의 덧없음. 이런 것들은 나에게 무한(無限)이라는 것에 대해 생각할 기회를 준다. 하지만 인생은 덧없기 때문에 더욱 아름다울 가치가 있는 것이 아닐까. 사라지려는 것에 대한 안타까움과 연민의 정으로써 나는 생(生)을 사랑한다. 살아가며 우리는 얼마나 많은 아름다움과 부딪치는 것일까. 그 아름다움은 이기적 욕망과 불신과 배타적 감정 등을 대수롭지 않게 하며, 괴로움의 눈물을 달콤하게 해 주는 마력을 간직한 것이다. 회색빛 저녁이 강가에 번진다.

　뒷산 나무들이 흔들리는 소리가 들린다. 강바람이 나의 전신을 시원하게 씻어 준다. 석양의 정적이 저 멀리 산기슭을 타고 내려와 수면을 쓰다듬기 시작한다. 저 멀리 노을이 지고 머지않아 달이 뜰 것이다. 나는 이런 시간의 적막한 자연과 쓸쓸함을 누릴 수 있게 마련해 준 미지의 배려에 감사한다. 내일은 마음을 모아 그림을 그려야겠다. 무엇인가 그릴 수 있을 것 같다.

나의 주변

건축에 문외한인 내가 집을 짓다 보니 세 채가 되었다. 내 나름에 그림 그리듯 해 본 것이, 서울 살림집, 덕소에 있는 화실, 그리고 화실 옆에 새로 지은 공부방이다. 작품 '가' '나' '다'라고나 할까. '가' '나'는 콘크리트 집인데 굴뚝, 아궁이, 문고리까지 신경이 가지 않은 데가 없다.

아틀리에는 나 혼자 일할 집이기에 활동적이고 편리하게 온돌 없이 의자식으로 하였더니, 일하기엔 편하지만 주말에 오는 집사람이 앉을 자리도 없다고 불평을 털어놓기에 온돌 한 채를 따로 지어 보았다.

간단히 시골식으로 짓는다는 게 이것 역시 작품이고 보니 소홀히 할 수 없어 고집 센 일꾼들을 얼러 가며, 정 답답하면 흙손을 빼앗아 북북 지워 버린 적이 한두 번이 아니다. 일꾼들에게 시아버지란 별명을 받아 가며 잔소리로 지어 놓고 보니 그래도 흐뭇하다. 칠도 끝마치고 환경 정리를 끝냈더니 낚시꾼들이 일부러 올라와, 절〔寺〕 방이냐고 물어보더란 말을 듣고, 주말

또는 틈을 내서 가끔 오는 집사람을 위해 마련한 공부방(독경방?)을 남들이 먼저 알고 말하니 내 정성이 나타난 것 같아 즐겁기 그지없다.

집을 완성해 놓고 보니 한옥은 흙과 나무와 종이 집이다. 역학을 이용해 서로 의지하는 구조라 지구력이 콘크리트 집에 비할 바가 아니고, 방에는 유리도 쇠붙이도 쓰지 않고, 가구라고는 경상(經床) 하나, 사기 등잔에 사기 향합(香盒)뿐이지만 벽에 붙은 비선도(飛仙圖)와 불상(佛像)의 탁본이 마음을 차분히 해 준다. 유리를 통해 들어오는 광선은 따갑지만, 창호지를 통해 들어오는 광선은 은은하기만 하다.

집 주위는 소나무가 둘러 있고 아침엔 여러 새소리가 합창같이 들려온다. 밑창을 열어 놓으면 소나무 사이로 강물이 보이고 간간이 돛배가 떠오르는 모습이 눈에 들어온다. 아마 달밤엔 툇마루에 앉아 넋 잃고 바라보리라.

주도(酒道) 사십 년

술 이야기? 쑥스럽다. 술은 그저 마시는 것이지 평하는 것이 아니다. 술 마시면서 술 얘기하는 것은 더욱 질색이다. 왜 마시는가 하며 술과 자신을 얼버무려 가면서 말하는 것도 주정꾼에게는 더없이 쑥스러울 게다. 그러니 지난 술의 행각을 더듬어 보는 것만도 충분히 어색한 것이다.

폭음(暴飮)! 폭주(暴酒)!

벌써 사십 년의 주납(酒納)을 쌓고 있다. 담담한 세월이었다. 남들이 시끄럽다고 어지럽다고 해도 그저 나에게는 조용한 것 이외에 아무것도 주어지지 않았다.

남에게의 시끄러움과 나에게로의 조용함의 궤도가 사십 년의 술의 행각에 평행선을 그렸다고나 할까. 주도(酒道), 그것은 아마도 삶의 길만큼이나 나에게는 어려웠던 것이다.

조각 조각 술의 행각이 스쳐 간다. 중고생(그때는 고등보통학교) 때 운동선수 생활을 잠깐 동안 했었는데 합숙생활 시 술을 배우기 시작해서, 도쿄(東京) 유학시절엔 일본인들의 간담

이 서늘하도록 마셔 주었던 기억이 난다.

해방과 더불어 어설픈 주도와 화도(畵道)가 고국 땅에 던져
졌다. 술도 그림도 마치고 그렸다기보다는 모두모두 퍼부었던
것이 당시의 상황이었다. 술과 그림은 모두 나로부터 분리시켜
생각할 수 없는 사재(私財)가 되어 버리고 있었다.

한데 첫번째의 위기가 주어졌다. 육이오 동란이 바로 그것이
었다. 동란의 비극은 누구나 겪었던 불행한 시련이었지만, '그
린다'는 그림쟁이에게는 정말로 참기 어려운 비극 이상의 것이
었다. 나 역시 예외자는 아니었다. 내가 할 수 있었던 모두는 술
을 마시는 일뿐이었다. 현실도피도 못 되고 전쟁의 공포로부터
한적해 보려는 그런 것도 못 된다. 오히려 전쟁은 폭주의 너무
나 좋은 기회를 가져다준 것이다.

아무것도 할 일이 없는 듯하면서도 분주히 움직여지는 상황
은 전쟁의 그것이기도 하다. 나에게는 정말 할 일이 없었다. 심
심찮게 앉아 있을 방 반 칸도 비벼 댈 만큼 마련되어 있지 못했
다.

부시시 눈을 붙이고 난 새벽이면 광복동(光復洞) 뒤쪽의 용
두산(龍頭山)을 향하곤 했다. 으레껏 한 되의 소주를 친구처럼
동반시키곤 했다. 취기가 온몸을 돌기 시작하면 나대로의 방황
은 기다렸다는 듯이 이어지고, 그래서 판잣집 골목은 발자국으
로 때 묻기 마련이었다.

판잣집들이 즐비하고, 자동차, 자전거가 오가고, 무엇인가
팔려는 아이들이 뛰어다니고, 그리고 그 속에 내가 미친 듯이

〈부엌〉1973. 캔버스에 유채. 22×27cm.

다니고…. 친구들이 섞이고, 술과 함께 말이다. 심심해서 아니고, 전쟁을 핑계 삼아 마시고, 난 정말 마시고 바라보는 것 이외에 아무 할 일이 없었다. 그것이 제일 단조로워 좋았다. 안주는 오히려 술맛을 덜어 버린다. 소금이나 있으면 충분하다. 들락날락 잠시라도 방에 머물기는 차츰 생리에 맞지 않아졌고, 그래서 들락날락이 시작되면 그것은 술의 들락날락을 뜻하게 되고, 집 식구들의 표정이 들락날락하면 곧 그것은 침묵을 불러왔던 것이다.

이 들락날락의 버릇은 지금까지 간직해 온 또 하나의 사재(私財)가 되어 버린 셈이다. 그 덕분에 어떤 딸내미는 "아버지, 지금 들락야, 날락야?" "아버지, 들락야" 하는 표현을 내가 폭주하는 동안 즐기게 되었다.

피란지 부산을 떠나게 된 것은 종군화가 반의 도움이었다. 일선 지구에서 바로 고향으로 발길을 돌렸다. 충남의 한적한 그 농촌에서는 어머니가 기다리고 계셨다. 어머니가 계신 그 고향은 나의 음주를 허용할 수가 없었다.

그곳에서 할 수 있었던 일은 전쟁으로부터 격리되어 평화롭기만 했던 동리의 한 모퉁이에서 초가집, 나무, 새, 바위, 그리고 마을, 이런 것들의 선(線)을 찾는 일뿐이었다. 폭주가였던 나를 잠시나마 괴이하게 바라보는 동네 분들은 물감으로 칠해지는 시험지를 또다시 괴이하게 들여다보고 했던 것이다. 혼잡한 피란지로부터의 고요하기만 했던 농촌으로의 귀향은 모든 면에서 나를 안정할 수 있는 기회를 주었다.

또다시 나를 폭주가로 만드는 좋은 기회를 맞았다. 서울 환도(還都)에 이어진 혼란이 바로 그것이다. 통금까지 마시고 떠들어 대는 것이 매일의 일과였고, 통금이 지난 주위를 시끄럽게 하는 모든 일들에 무조건 부딪쳐 보는 것이 나의 새로운 주벽(酒癖)이었다. 이러한 무질서의 생활은 피란지에 남겨 놓은 가족들을 기어이 부르게 하였다.

나의 주정에 진저리가 났던 가족들도 끈질긴 간청에 승복하고 말았다.

1953년 가을, 오랜만에 가족들이 한자리에 앉게 되었다. 두 칸짜리 전세방을 마련할 수 있었던 것은 친구 집 신세를 지고 나서의 일이었다. 캄캄한 방 속에서 열심히도 일하였었다. 바르고 찍고 파내고 해서 그림의 장수가 보태지기 시작했다. 아무리 생각해도 팔 수는 없었다.

이러한 환경은 집사람으로 하여금 조그만 책사(册舍)를 꾸며 장사의 길을 택하게 하였고, 그것은 또다시 나에게 술 행각의 호기회를 미안스럽게도 마련해 주었던 것이다. 술 행각의 도움을 준 집사람의 힘은 지금까지 계속되었고, 열흘 보름씩 밥알 한 톨 없이 부어 대는 폭주의 발전조차 있게 되었다.

대학에서의 월급봉투는 집사람의 조그마한 선물값을 치르면 하루를 더 지탱하기 어렵게 된다. 어쩔 수 없었던 외상술, 어디서나 잘 주고 또한 잘 갚았다. 빚을 갚고 얻어 마시는 한 잔의 술은 즐겁기만 하였다. 돌아설 때의 기분은 그지없이 흐뭇하였다. 이러한 흐뭇함은 그림의 아이디어와 함께 영원한 동반자로

나에게 존재했던 것이다.

　무엇이든지 끝을 보고서야 시원해지는 것이 나의 벽(癖)이다. 미적지근한 술은 흥미없다. 막걸리가 좋고, 소주, 고량주는 더욱 좋다. 가족들도 괴롭고, 술집 주인도 괴롭고, 나 역시 고되다.

　이 괴로움과 고역은 최후의 남은 기력마저 불태우는 것을 전제로 하는 것이다. 생사의 갈림길에 스스로를 놓게 할 때, 더이상은 들어갈 수도 없고 지탱할 수도 없을 때 '케이오(KO)'가 되면서, 완전 휴식의 며칠을 가지게 된다.

　대학에서 떠난 1960년대의 십 년간 무참히도 마시면서 주기적인 듯이 술의 행각은 계속되었다. 어린 딸들을 데리고 맨발

의 고무신을 끌면서 번화가를 유유히 걷기도 하였다. 딸들이나 나나 부끄러움 없이 날아다녔던 것은 너무나도 다행스러웠던 일이다. '일', 십 년간 너무나 적었던 그림의 양이지만, 아끼는 사람들에게 넘겨져 있는 것은 오히려 흐뭇하기만 한 조각들이다. 덕소(德沼)의 공부방은 고요하기도 하다. 부지런히 캔버스를 마저 채워야지. 끝나는 대로 기다리는 가족에게로 뛰어가야지. 그러고는 꼭 한 잔의 술을 집사람한테 받아야지.

정말로 주정(酒酊)에서 주도(酒道)를 알게 되는 일은 삶의 길만큼이나 어려운가 보다.

덕소 화실에서 사는 나의 고백

시골의 어둠은 해 떨어진 이후 다음 날 동이 틀 때까지 계속된다. 깜박이는 등잔불이나 촛불은 아아(雅雅)한 정취가 느껴져 오는 시골의 밤 빛깔이다.

나는 자정이 넘도록 이곳저곳 돌아다니며 밤산책(?)을 곧잘 한다. 물론 통금시간 위반이지만, 이미 묵인된 무법자처럼 시간에 구애받지 않고 돌아다닐 수 있는 유별난 화가로 대우받고 있다.

이렇듯 낮과 밤의 생활환경과 습관이 뒤바뀐 것이 내 행위(창작)에는 좋은 조건이 되었다. 밤공기가 맵싸하게 전신에 깃들어도 산책길에는 거의 무의식 상태에서 전인미답(前人未踏)의 신세계를 탐험하듯 내가 사는 주변의 구석구석마다를 헤집고 다닌다. 그러다가 어느 넓적한 바위에라도 걸터앉으면 그림 세계가 응축되어 내게 압박을 가하기 시작한다. 가슴이 뛰기 시작한다.

새벽 세네시경에 화실에 돌아와 흰 캔버스를 대할 때면 무서

움이 앞선다. 자꾸자꾸 칠을 하다가 보면 어떤 형태가 눈에 들어오기 시작한다. 옛적에 그려 놓은 것이나 최근 것 등 서너 개의 캔버스를 앞에 놓고 그림을 그리다 보면, 어떻게 그려야 하겠다는 의도가 처음에는 나타나지 않는다. 붓이 움직이다 보면 나타나는 형체에 내가 녹아들기 시작하고, 고통 후의 희열처럼 격한 가슴이 되고 만다.

십이 년 전, 서낭당 고개가 있는 명당 자리에 아틀리에를 짓고 싶다는 내 의견에 대해 가족들조차 놀라움을 금하지 못했었다. 그러나 나는 화실을 덕소(德沼)에 꾸미기로 결심했고, 그것을 이룩하여 이제까지 거기서 살아왔지만, 지금 생각해도 썩 잘한 일이라고 생각된다.

내 주장은, 아틀리에는 교외에 있어야 한다는 것이다. 외부와의 관계가 차단될 수 있어야 함은 창작 활동하는 사람들이 느끼는 것이다. 그리고 나와 같이 생산력이 그림 이외에는 전혀 없는 소비성향 인간에게는 교외에서 살아야 소비가 절약될 수밖에 없다는 경제적 이점이 있기도 하다.

건강상 좋다는 이유도 있기는 하지만 그것은 다음 문제라고 해 두고, 무엇보다 중요한 것은 시골에서만 느낄 수 있는 깨끗함이 그곳에는 많다는 점이다. 특히 새벽의 신선미는 빼놓을 수 없는 생활환경이다.

그러나 이 모든 것이 가족들과는 어울려서 이루어질 수 없는 어려움이 있다. 내 생활의 밤과 낮이 보통 사람들과는 반대의 현상을 보이고 있으니 말이다. 또 하나, 그림에 몰두하는, 작업

상태에 있는 내 주위에 누가 접근한다는 것은 곤란한 일이다. 피차에 곤란한 일들이 너무 많다는 것은 괴로운 일이다. 그래서 나는 뚝 떨어진 덕소 화실에서 혼자 사는 것이다.

나는 내가 할 일을 다른 사람에게 시키지 못한다. 스스로가 다 해내는 것이다. 혼자서 자취(自炊) 생활을 하며 내 그림자에 내가 놀란 일도 한두 번이 아니었다. 그러나 나는 조리(調理)에서 설거지까지 하는 생활을 정돈된 상태로 지속해 왔다. 그리고 또 하나, 내가 처나 아이들에게 가족적인 가장(家長)이 되려고 노력하는 것은 나를 지켜 주고 있는 또 다른 내 생활이다.

나는 네 계절 모두가 동화(童話)처럼 펼쳐지는 세계에서, 강변에 자리한 '화가별장(畵家別莊)'의 주인으로 십이 년을 살고 있다. 어린아이들의 천진스러운 놀이에서 적나라한 자연을 보곤 한다. 그리고는 어린 시절에의 향수가 감미롭고도 서글프게 전신에 휘감겨 옴을 느낀다.

그럴 때 나는 그림을 그리지 않아도 공허하지 않다. 자연의 침묵이 중요한 내적 대화를 가능하게 한다. 강가에 앉아서 물과 어린아이들을 바라보고 있노라면 영상은 어느새 막걸리를 사랑하는 장면으로 바뀐다. 취한다는 것은 의식의 마비를 위한 도피가 아니라 모든 것을 근본에서 사랑한다는 것이다.

티 없이 노정(露呈)되는 인간의 본성을 순수한 것으로 받아들이고 모든 것을 사랑하려는 마음을 가짐으로써 이기적인 내적 갈등과 감정의 긴장에서 해방되는 것이다. 그리고 동경(憧憬)에 찬 미(美)의 세계와 현실 사이에 가로놓인 우울한 함정에

46

서 절망 대신에 긍정의 발판을 마련하는 것이다. 그것은 절실한 정신의 휴식인 것이다.

그렇다. 취하여 걷는 나의 인생행로는 결코 삭막하지 않다. 그 길은 험하고 가시덩굴에 싸여 있지만, 대기에는 들장미의 향기가 충만하다. 새벽의 신비를 뚫고 이슬을 머금으며 피어나는 들장미 사이로 가시덩굴이 우거진 인생의 광야를 방황하는 이 자유는 얼마나 아프고도 감미로운지….

나는 고요와 고독 속에서 그림을 그린다. 자신을 한곳에 몰아세워 놓고 감각을 다스려 정신을 집중해야 한다. 아무것도 나를 방해해서는 안 된다. 그림 그릴 때의 나는 이 우주 가운데 홀로 고립되어 서 있는 것이다.

무섭도록 하얀 캔버스 앞에서 미를 강조한다. 내 그림은 빛깔을 통한 내적 고백이며, 내 속에서 변형된 미와 자연의 찬미이다. 하나의 작품이 완성될 때까지의 고통과 희열은 하나하나의 붓 자국에 담겨 그림 속에 스며든다. 그림을 그린다는 것은 미의 승리를 확신하고 캔버스를 향해 감행하는 영혼의 도전이 아닐까. 그래서 나는 내 그림들을 아낀다. 깊은 애정으로써 바라본다. 거기에는 나의 진실된 얘기들이 들어 있기 때문이다.

사람이 이 세상에 태어나서 각양각색의 삶을 영위하다가 죽는다는 것은 누구나 다 아는 사실이다. 또 누구나 그러하듯이, 저항의 연속된 속에서 살다가 흙으로 돌아가는 것도 이제까지 변하지 않는 진리이다. 사람들은, 즐거운 일에는 즐거운 대로, 슬픈 일에는 슬픈 대로 그것을 승화시키거나 극복하려고 노력

하며 살아가고 있는 것이다.

　나는 사십여 년이 더 되는 세월을 그림과 술로 살아왔다. 그림은 내가 살아가는 데 필요한 일이요, 술은 나에게 휴식을 안겨 주는 것이다. 늘 생각하고 있는 일이지만 사람의 몸은 이 세상에서 다 소모시키고 가야 한다. 그것이 꼭 옛말에 있는 것처럼 "죽으면 썩을 육신"이기 때문만은 아니다. 생존한다는 것은 육체적인 소모를 뜻하는 것이다. 소비벽(消費癖)이 강한 나는 내 몸과 마음(정신)을 죽을 때까지 그림 그리는 데에 다 써 버릴 작정이다. 물론 남는 시간에는 예의 소비벽을 발휘하여 '휴식의 술'을 마실 것이다.

　옛말에도 지적했듯이 "고생을 사서 한다" 하는 참신한 말이 내게는 꼭 들어맞는 안성맞춤의 말이다. 그림을 그리는 것과 술 마시는 일로 하여 고생하는 나나, 이러한 내 뒷바라지로 고생을 하는 처나, 모두가 고생을 사서 하는 셈이니 말이다. 그러나, 그래도 그게 좋은 걸 어떻게 한단 말인가.

　나는 내 스스로를 위해서 몸에 좋다는 어떤 조처를 강구해 본 적이 없다. 몸에 좋다는 일은 절대로 안 한다. 평생 동안을 자기 몸만 돌보다가는 아무 일도 못 하고 말 게 아닌가 말이다.

　술에 안주가 뒤따르는 건 나도 안다. 그러나 술 마시는 것도 황송하기 짝이 없는데 안주는 어떻게 먹는단 말인가. 나는 교만스럽게 반주(飯酒)를 든 적도 없다. 술의 청탁(淸濁)도 가리지 않는다. 요즘 술이 나빠졌다고들 하지만 참아야지 어떻게 하나.

남들은 일할 때 열심히 일하고 여가는 등산이나 낚시 등으로 보내지만, 나는 내가 할 일인 그림 그리는 일과 휴식을 주는 술로 생활하고 있다. 내게 죄가 있다면 그림 그리는 죄와 술 먹는 죄밖에 없다. 그렇지만 그림처럼 정확한 나의 분신(分身)은 없다. 난 나의 그림에 나를 고백하고 나를 녹여서 넣는다. 나를 다 드러내고 발산하는 그림처럼 정확한 놈도 없다. 그림과 술과 나는 삼위일체인 것이다.

내가 살고 있는 덕소 화실은 한강을 낀 언덕에 자리잡고 있다. 거기에서 내 행위가 시작된 것도 어느덧 십이 년여…. 그러나 나는 아직까지 강물에 발 한 번 담그지 않았다. 내가 아끼는 강이요 내가 즐겨 찾는 강은 나에게 그림이 아니더라도 위안을 주는 벗이다.

친절하게 그리고 철저하게 대상을 보아 주는 것만이 작품에 용해될 소재의 바탕을 제공한다. 평상시에 사물을 보는 습관이 친절하고 철저하게 된다는 것은 중요한 일이다.

덕소의 소〔牛〕 시장에 나가면 재미있는 일들이 많다. 십만 원이 넘는 소는 팔아 넘겨도 소의 멍에는 절대로 팔지 않는 습관이 그중의 하나이다. 그러나 찬찬히 들여다보면 그건 이해가 가는 일이다. 내가 어느 날 사정사정하여 가까스로 구한 멍에는 내 화실에 정중하게 걸려 있다.

장날의 구경에 못지않게 내게 시골 생활의 재미를 주는 일은 농사꾼들과 먹는 샛밥의 맛이다. 거기에 쪽바가지로 떠먹는 막걸리나 곁들이면 천하의 일품이 아니겠는가.

예술가에게는 그 예술에 있어서의 출발 시기가 분명하지 않은 경우가 대부분이다. 문학처럼 어느 작품을 통하여 문단에 데뷔하는 식이 아닌 경우가 예술계에는 허다하다. 특히 미술의 경우에는 언제부터 화가라는 이름이 붙고 어느 때에 화가라는 칭호가 떨어져 나가는지 그 구별이 좀처럼 없다.

그림을 그리는 것은 아주 어렸을 적부터이다. 개구쟁이들이 땅바닥이나 담벽에 아무렇게나 그려 놓은 팔다리와 동그란 얼굴만이 있는, 낙서를 곁들인 그림도 작품일 수가 있고, 연필에 침 발라 가면서 공책이나 아무 백지에 사람, 개, 새 등을 그려 놓은 것도 훌륭한 그림일 수가 있다. 그러니 화가에게는 개업(?) 날짜와 폐업 날짜가 별도로 있을 수가 없는 것이다. 굳이 따져서, 어느 대회에서 입상을 했다거나 가작에 뽑혔다면 그때부터 화가라고 불리어지기는 하겠지만, 그건 아무래도 좋은 것이 아닌가.

어쨌거나 나는 1926년의 보통학교 삼학년 시절에 전국소학생미전〔全國小學生美展, 일본 히로시마고등사범학교(廣島高等師範學校) 주최〕에서 당선했고, 그때 유화를 처음으로 시작하였다. 지금은 그런 일이 거의 없다시피 세태가 변했지만 그 당시에는 의전(醫專)이나 법전(法專)에를 가야만 진학이 허용될 정도로 미술이나 음악이 천대를 받던 시절이었다.

그런데 한 가지 재미있는 일은, 보통학교 이학년 때까지의 미술성적은 형편없이 나빴는데 소학생미전에 입선하고부터는 미술에서는 무조건 갑(甲)을 인정받게 된 점이었다. 그러나

〈네 사람〉 1973. 캔버스에 유채. 35×25cm.

그 '당선'이라는 일이 있기 전에 도화책(미술책)에 있는 까치 그림이 내 마음에 들지 않아서 내 멋대로 그려 가지고 선생님에게 냈더니 '병(丙)'이라는 억울한 판정(?)을 받은 기억이 생생한 나에게는 아이러니가 아닐 수 없었다.

집안 식구들이 잠든 후인 밤중에만 그림을 그릴 수 있었던 내 고통은 보통학교를 마치고 경성제이고보(京城第二高普)에 입학, 삼학년에 중퇴하여 예산의 수덕사(修德寺)로 들어갈 때까지 계속되었다.

수양의 삼 년이 지난 1936년 나는 양정고등보통학교(養正高等普通學校) 삼학년에 편입학하여 그림을 다시 시작하였다. 집안의 반대는 이루 말할 수 없을 정도였다. 그러나 밤에만 그림을 그리던 내게 낮에도 그림 공부를 할 수 있는 기회가 주어졌다. 제2회 전국학생미전(全國學生美展, 조선일보 주최)에서 특선을 하여 조선일보 사장상을 받고 부상인 상금으로 당시에는 거금이었던 백 원을 받은 것이 계기가 된 것이다. 그리하여 집안에서도 내가 그림 그리는 데에 대해 점차적으로 묵인하는 식으로 인정하기 시작한 것이었다.

그 후 1939년, 그러니까 내가 학생미전에서 특선상을 받은 다음 해에 나는 양정고보를 졸업하고 일본으로 건너가 일본 제국미술학교(帝國美術學校)에 입학했다. 미술학교에서의 수업은 강한 시련을 또다시 내게 안겨 주었다. 예과(豫科)에서 흑과 백으로만 그림 그리기 이 년, 두 해를 꼬박 흑백 이외의 색채를 모르는 채 그림 공부를 하고 본과(本科)에 가니 색깔이 눈에 보

이기 시작했으나, 그 예과 과정은 미술을 포기하고 싶을 정도로까지 심각한 시련이었다.

그 무렵에 나는 이관구(李寬求) 선생님 소개로 지금의 처 이순경(李舜卿)에게 늦장가를 들었다. 당시로서는 신통치 않은 직업을 가질 수밖에 없는 미술학도에게 선뜻 딸을 주려는 부모가 없었다. 그러나 천만 뜻밖에도 장인 되시는 이병도(李丙燾) 박사의 허락과 반대하시던 장모님의 응락을 받아 결혼을 하고 보니 내 처야말로 나의 천생배필이라고 생각되었다. 처가 이날 이때까지 내 뒷바라지에서 헤어나지 못하는 것은 예술에 대한 인내와 이해심의 극치가 아니고 무엇이겠는가. 내가 혼자서 덕소 화실에서 생활해 온 지난 십이 년간 일주일에 한 번씩 식량과 기타 보급품을 날라다 준 공은 내 창작생활의 근본을 다져 준 격려의 손길이었다.

제국미술학교를 마치고 잠시 어느 잡지사에서 직장생활을 시작했으나 단조로운 생활에 싫증이 왔다. 그래서 귀국을 했더니 해방의 감격이 곧이어 내게 찾아왔다.

감격의 해방 직후는 그림을 그릴 수 없는, 그야말로 차분한 마음을 가질 수가 없는 시기였다. 그런 환경 탓도 있었지만, 스스로 생각해도 우리나라를 별로 알고 있지 못한 것이 부끄러워 나는 새로 생겨난 국립박물관에 취직했다.

박물관에서의 이 년간은 이조회화(李朝繪畵)나 불상(佛像) 등 한국 고유의 미술품을 눈에 익히고 공부하는 데 할당하는 한편, 일본 총독부로부터 아무런 내용도 모르고 인계받은 미술

품들의 내용을 파악하고 카드를 정리하는 일에 온 힘을 기울였다. 어떤 때는 도둑이 심해서 밤새워 가며 박물관을 지키며 몇 날 며칠을 지새우기도 했다.

그 후, 그러니까 1947년부터는 동인전(同人展)에도 출품하는 등 개인적인 작품생활에 몰두하기 시작했다. 그러다가 육이오가 발발하여 부산으로 피란하였지만 좋지 않은 환경은 곧 싫증이 났고, 그래서 나는 고향으로 가서 다시 작품생활에 들어갔다.

1954년부터 1960년까지의 서울대학교 미술대학 교수생활을 청산하고 내가 이루어 놓은 덕소 화실에 정착한 것인 1963년 5월이었다. 그때부터 나의 교외생활은 시작되었고, 자취생활도 시작되었고, 깊은 밤의 산책도, 새벽 네다섯 시의 행위(창작)도 그리고 처의 덕소 나들이도 시작되었다.

교교한 밤에 소리 없이 녹아내리는 촛불은 내가 동화될 수 있는 세계에의 안내자이며 하얀 캔버스에 그림이 담겨지는 순간을 지켜보는 유일한 벗이다. 아무도 들어올 수 없는 방에서 나를 지켜보는 촛불은 그 맛과 멋의 극치를 얼마 전까지만 해도 내게 안겨 주고 있었다. 그러나 지금은 전기가 들어오는 바람에 빛을 잃고 말았다.

흔히들 내 그림에 대해 이야기할 때 너무 작다고 평하는 것을 듣게 된다. 그러나 회화에 있어서의 회화성은 30호 이내이어야 한다고 나는 생각한다. 왜 그러냐 하면, 규모가 커지면 그림이 싱거워지고 화면을 지배할 수 있는 힘이 약해지기 때문이

다. 화면을 지배하지 못하고 그림을 그릴 수 있다는 것은 내게 어려운 일이라고밖에 말할 수 없다.

생활은 생명의 영위이며 예술은 생동하는 생명의 추구이며 나아가 창조라고 한다면, 예술은 생활을 잉태하여 창조된 생명을 분만하게 하는 원동력 그 자체인 것이라고 생각된다. 이렇듯 "창조된 생명이 분만될 때까지 꿋꿋하게 기다리는 일만이 예술가의 삶"이라고 갈파한 라이너 마리아 릴케(Rainer Maria Rilke)의 말처럼, 꾸준하게 추구하며 만들어 가는 과정에서 날마다 그것을 배우고 고통스러워하며 또 배우는, 그러면서도 그 괴로움에 지침이 없이 그 괴로움에 감사하는 데에 예술가의 생활은 충만하리라 믿어진다.

또한 내가 생각하는 예술은 생활 자체는 물론이요, 시대조류와 유행과 그 밖의 어떠한 외적 영향에 비례하거나 또는 논할 수 없으며, 다만 그 모든 것을 포용하며 모든 것들의 자체를 이루는 핵심과 근원을 뚫고 파헤쳐서 그 위에 다시 창조된 예술이어야 한다. 이것은 생명의 진리처럼 영원하며, 영혼을 자극시키는 발랄한 영(靈)과의 대화체이기도 한 것이다.

그러기에 예술을 진작(振作)시키는 창작생활은 서투른 타협 없이 죽음과 친근해져 스스로 발랄하게 피어나는 꽃으로서의 열매 과정이며, 만인을 영원히 황홀하게 하는 수없는 꽃의 씨앗을 심는 아릿한 연민이 스며 있는 것이다.

새벽의 세계

나의 지나간 사십여 년은 오직 그림과 술밖에 모르고 살아온 인생이었다. 그림은 내가 살아가는 의미요, 술은 그 휴식이었던 것이다. 그림을 그릴 때면 몇 달이고 술을 입에 대지 않는다. 그러나 한 번 마시기 시작하면 끝장을 보고야 마는 게 내 습성이다.

나는 심플하다. 때문에 겸손보다는 교만이 좋고, 격식보다는 소탈이 좋다. 적어도 교만은 겸손보다는 덜 위험하며, 죄를 만들 수 있는 소지가 없기 때문에, 소탈은 쓸데없는 예의나 격식이 없어서 좋은 것이다.

나는 천성적으로 서울이 싫다. 서울로 표상되는 문명이 싫은 것이다. 그래서 십이 년 전부터 아예 서울을 버리고 이곳 한강이 문턱으로 흐르는 덕소에 화실을 잡았다. 나는 나를 찾아오는 사람들에게 덕소의 비를, 덕소의 달을, 덕소의 바람을, 덕소의 모든 것을 얘기해 준다. 그만큼 나는 덕소를 사랑한다.

새벽 두시건 세시건 눈만 뜨면 나는 일어나 밖으로 나온다.

어떤 때는 샛별이 보일 때까지도 혼자서 쏘다닌다. 그건 서성이는 것도 아니며, 더욱 무얼 찾는 것도 아니다. 새벽을 사랑하고 새벽을 느끼고, 새벽이 곧 나의 세계이기 때문이다. 그 새벽 산책으로부터 돌아와 화폭과 마주하면 거기 또 하나의 세계가 형성된다. 나는 그것을 추구하며 이룩해 가는 것이다. 나의 작업은 이렇게 새벽으로부터 출발한다.

내 일은 언제나 내가 해야 한다. 가족이라도 누가 옆에서 거들어 주는 것을 견디지 못한다. 그래서 몇 년 동안을 혼자서 자취를 한다. 아내는 그런 나를 위하여 일주일에 한 번씩 나들이를 한다.

밥을 손수 지어 먹으며 부엌 벽이건 어디건 공간만 있으면 그림을 그리는 재미, 말하자면 그만큼이 나의 생활의 재미다. 그러나 나는 또한 누구보다도 나의 가족을 사랑한다. 그 사랑이 그림을 통해서 서로 이해된다는 사실이 다른 이들과 다를 뿐.

철저하게 산다는 것은 얼마나 어려운 일인가. 철저하게 사물을 보는 눈, 철저한 작업, 철저한 자유…. 나는 하루 네 시간 이상 잠을 자지 않는다. 그 이상은 낭비이기 때문이다. 남들과 유달리 새벽이 나의 생활세계이고, 술이 휴식이고, 내 몸을 위해 좋다고 하는 것을 한 번도 해 본 적이 없건만 나는 누구보다 건강하다. 뜻대로 산다는 것은 그대로 하늘의 뜻이기도 하단 말인가.

나는 직관(直觀)을 믿는다. 무엇이든 더불어 오래 사고하기를 근본적으로 거부한다. 가족이 생각나면 언제라도 맨발인 그

대로 혜화동 집으로 달려가곤 했다. 이곳 덕소에 화실을 잡은
것도 직관에 의해서였다. 남이 어찌 생각하든 그런 건 상관없
다. 결국 내 인생의 주인은 나이기에 나를 철저히 소모시키는
작업에만 흥미가 있을 뿐이다.

　이곳 덕소에 자리잡은 지 십이 년이 됐어도 나는 아직 집 앞
을 흐르는 한강 물에 발 한 번 담가 본 적이 없다. 그것은 언제
이발을 했는지 기억을 못 하는 것이나, 한 벌 이상의 양복이나

넥타이를 준비하지 않는 것과 마찬가지로 나에게 있어서 신앙과 같은 천성(天性)의 소치다.

"산다는 것은 소모하는 것, 나는 내 몸과 마음과 모든 것을 죽는 날까지 그림을 위해 다 써 버려야겠다. 남는 시간은 술로 휴식하면서."

내가 오로지 확실하게 알고 믿는 것은 이것뿐이다.

또 한 해가 저무는가

한강 상류에 위치한 한적한 내 아틀리에 덕소 마을에 올해에는 전기공사가 이루어졌다. 털털거리고 뽀오얀 먼지까지 일으키던 길도 언제부터인가 도로 포장이 되어 버렸다. 십여 년간 가까이하던 등잔불이 현대문명으로 제 구실을 넘기게 됐고, 그러나 방 한구석에 여전히 자리잡고 있기는 하다.

자연히 한적하고 조용하기만 하던 내 생활이 급격히 변해 가고 있다. 여름에 과일과 김치를 차가운 우물물에 채워 놓고 즐기던 것이, 냉장고가 들어오더니 그 조용하기만 하던 곳에 어울리지 않는 소음(?)으로 신경을 건드린다. 가끔씩 찾아오는 반가운 이들에게 구공탄이 아닌 전기솥 밥을 대접하게 되었으니 내 밥 짓는 솜씨도 무시당하게 된 듯한 느낌이다.

요즈음은 시골에서도 곳곳에 티브이 안테나가 눈에 띄지만, 이곳 덕소의 내 화실 주변은 정말로 소박하기만 한, 그리고 겸손한 마을이었다.

십여 년 전기가 없던 곳이라 서울 집에서는 티브이도 가져다

주고 했지만 재미도 모르는 채 끝까지 보게 되는 것이 등잔불 밑에서 사색하던 나의 시간을 뺏어 버리고, 등잔불 밑에 날아드는 불나비 떼도, 교교하기만 한 달빛도 제대로 감상하지 못하게 만드는 것이었다.

마음 놓고 비워 두고 다니던 집이었는데 혼자 있는 집에 자꾸 신경 쓸 거리를 만들어 놓으면 나 자신을 문명(文明)의 이기(利器)로 꽁꽁 묶어 버리는 기분이다. 그래서 며칠을 못 견디고 웬만한 전기기구를 죄다 다시 서울 집으로 보내 버렸다.

길도 좋아지고 서울서 가까운 거리이고 하니까 자가용족들을 위한 유원지로 변해 버리는 듯한 내 집 주변이 자꾸만 서글픈 감정을 일깨워 준다.

올해는, 세모(歲暮)에 접하여 돌이켜 보니, 덕소를 그리고 조용한 생활을 멀리해야만 했던 일 년이었던 것 같다.

갑자기 우스운 눈병에 걸려서(이것도 현대문명의 병일는지) 수술을 하고 입원을 해야 하는 바람에 그나마 그곳을 떠나서 이제껏 한 가을, 겨울을 서울에서 보내고 있으니 말이다.

서울은 정말로 체질에 맞지 않는 곳인가 보다. 예전엔 간혹 서울에 얼마만큼 머물러 있을 경우가 생기면 항상 술을 마시면서 그 어울리지 않는 생활을 계속하곤 하였는데, 이젠 수술 후라 술도 못 마시게 말린다.

서울 혜화동 집의 조그만 내 방에서 담배 파이프를 만지작거리면서, 그리고 내 컬렉션들을 매만지면서 조용히 지내고 있다. 복잡한 도시 속에서의 그림 구상은 내 머릿속을 소음 속의 도시만큼이나 복잡하게 만든다.

어려운 눈 수술을 전후로 몸 상태가 괴로웠을 때에, 그래도 몇 점의 마음에 드는 그림을 그릴 수 있었던 것이 흐뭇한 일일 따름이다.

올해는 십 년 만에 개인전도 한 번 열어 본 해이기도 하다. 내 그림을 보고 싶어하는 사람들에게 한자리에서 그림을 구경하고 대화할 수 있게 했던 점이 더없이 만족스럽다.

나는 요즈음 가끔씩 인사동을 찾는다. 그곳도 예전 인사동의 멋을 잃은 지는 오래됐지만, 화랑들이 한곳에 모여 있어서 서울에서 집 이외에 내가 쉬고 얘기 주고받을 수 있는 유일한 곳이기도 하다.

지금쯤 사람의 그림자도 보이지 않을 덕소 내 아틀리에 주변엔 그래도 새벽이면 나와 대화하던 새들이 어김없이 지저귀고 있을 것이다. 한겨울 한강의 새파란 기운도 그 주변을 여전히 맴돌아 줄 것이다. 이제는 차차 다시 그곳의 내 생활로 돌아가야 할 시기인 것 같다. 도시의 문명 소리보다는 확실히 매력적인 새 지저귐 소리들이니까.

나의 작업장

십이 년간 생활하던 덕소(德沼) 화실에서 쫓기듯 피해 나와 나는 다시 제이의 작업장을 찾아야만 했다. 등잔불 신세 진 지 십년 만에 마을에는 전기가 들어왔고, 도로포장이 되면서 완연한 변화가 오더니 덕소 주변은 유원지가 되고 말았다.

소음을 피해 나갔다가 시끄러움 때문에 다시 옮겨야 했으니 쫓겨 온 거나 마찬가지가 아니겠는가. 하지만 나에게 그동안 자연을 맛보게 해 주었고 1964년, 1974년 두 차례의 개인전도 갖게 하였으니 지금 덕소를 떠나와도 아무 후회도 미련도 없다. 단지 고마웠을 뿐이지.

다시 시냇물이 흐르는 산간으로 갈까 무척 망설이던 중, 우연히 명륜동(明倫洞) 살림집의 뒤채를 사게 되었다. 주변에서는 모두 수리를 말렸으나 우겨서 시작한 것이 나의 네번째 건축, 지금 일하고 있는 아틀리에의 보수공사다.

백 년이 넘은 고옥(古屋), 대들보만 성한 채 나머지는 말이 아니었지만, 고쳐 놓고 보니 아쉬움이 없다. 우물 자리에는 연못

을 파고, 연못 위에 초당(草堂)을 올려놓았더니 제법 어울리는
것 같다. 비록 화실은 한 평 남짓하지만 동향(東向)이고 조용한
것이 새벽일을 하는 데 안성맞춤이다. 이제 명륜동 이곳에 안
착하는가 보다.

　관어당(觀魚堂)에서

꽃이 웃고, 작작(鵲鵲) 새가 노래하고

올해에 들어와서 그릇에 그림을 그려 보는 일을 좀 했다. 도화(陶畵), 백자에 청화(靑華, 회청(回靑))로 그림을 그려 굽는 것이다. 물론 나는 그릇을 만드는 사람은 아니니까 그릇은 이천에 가마를 가지고 그것을 만드는 사람이 따로 짓고, 나는 청화로 거기 그림을 그린 것이다. 조선조의 백자에는 청화, 진사(辰砂), 철화(鐵畵) 등으로 그림을 그려 구웠는데, 나는 그중 청화 그림을 진작에 몇 점씩 만져 보았으며, 지난봄에 세번째로 만져 보게 된 것이다. 백자는 그 본래의 형태를 기준으로 해서 그림을 그리기 쉽게 약간의 변화를 준 기형(器形)들이었다. 백자 초벌구이에 청화 안료로 그림을 그리고, 그것이 구워져 나오는 것을 보면 청화같이 정직한 것이 없다는 생각을 하게도 된다. 개칠을 용서하지 않는다. 그것을 거듭 만져 보며 이제 청화의 맛을 좀 알았다는 생각도 들었다.

1974년 9월, 공간사랑(空間舍廊)에서 개인전을 열기 위해 덕소에서 들어온 후 한 번도 덕소의 그전 화실에는 나가지 않았

〈나무와 정자〉 1977. 캔버스에 유채. 27.2×16.42cm.

다. 십여 년을 내가 살던 그때보다는 그 주변도 너무 달라진 모양이다.

집사람은 "어쩌면 십여 년을 살던 곳을 한 번도 나가 보지 않느냐"는 말도 하지만, "내가 십여 년 살아서 그동안에 전람회도 두 번씩이나 하게 되었으면 족하지, 뭐 다시 돌아보느냐"는 정도로 대답을 한다.

그런데 시내(명륜동)로 들어온 지가 삼 년이 되면서도 아직 서울 습관이 안 든 것 같다. 그래서 밖에를 별반 나가지 않는다. 나가 봤자 화랑을 들러 그림을 보는 정도이다. 명륜동에서 인사동, 종로 이내가 내 라인이다.

전람회에 가서 그림들을 보기는 해도, 나는 대체로 방에 그림을 걸지 않는다. 그림을 그리는 데 방해가 된다. 그림을 그린다는 것은 일평생의 일이지만 화가에게는 어떤 한 포인트가 있는 것 같다. 나로서는 앞으로 한 오 년간이 중요한 시기이다. 그리고 이제는 좀 무엇이 나올 것 같다는 생각도 든다. 한동안 안 마셨던 술도 좀 마셔도 괜찮을 것 같다.

나는 불교에 가까운 분위기에서 살아왔지만 절 자체는 좋아하지 않는다. 무슨 냄새 같은 것이 난다. 얼마 전에 통도사(通度寺)에 들러 경봉(鏡峰) 스님을 만났는데 스님도 그런 말씀을 했다.

통도사는 부산에 갔던 길에 우연히 차편까지 생겨 하룻밤을 묵고 왔다. 절방에 들어앉았는데, 경봉 스님이 지나시다가 내 벗어 놓은 신을 보고 "얘, 저거 누구 신이 저렇게 크냐"고 물으며 "내 여기 좀 들러 갈란다" 하고 들어오셨다 한다. 스님은 나

를 보고 "뭘 하느냐"고 물어서, "난 까치를 잘 그립니다" 하고 대답을 했다. 스님은 "쾌하다"고 했다. 그리고 손수 나의 법명 (法名)을 지어 주시었다.

"張非空居士 鵲鵲 無我無人觀自在 非空非色見如來⋯."

까치를 잘 그린다 했으니 '작작(鵲鵲)'은 합당할는지 몰라도 '무아무인관자재(無我無人觀自在)'나 '비공비색견여래(非空非色見如來)'는 나에게 과분한 듯하여 그렇게 되기를 구하라는 말씀으로 받아들여야 할 것 같다. 그리고 내가 그것을 구하는 길은 그림에서일 것이다.

작년(1976년 9월) 가을, 한 신문의 인터뷰 기사에 그림에 대한 나의 말이 나온 적이 있다.

"그림을 그린다는 것은 고통스럽지만 그것만큼 좋은 것은 없어. 내가 그림을 그려서 오래 살지, 다른 것 했었으면 오래 살지 못했을 거야. 자신을 한곳에 몰아넣고 감각을 다스려 정신을 집중하면 거기에는 나 이외의 아무것도 없어."

그런데 경봉 스님은 '나도 없고 남도 없는(無我無人)' 상태, '없는 것도 아니고 있는 것도 아닌(非空非色)' 상태에서 부처의 모습을 본다는 뜻을 적어 주셨다.

나의 법명뿐 아니라 집사람의 '진진묘(眞眞妙)'라는 법명도 '진묘자(眞妙子)'로 고쳐 "李眞妙子 眞眞妙妙難尋處 花笑鳥歌 春雨餘 是日⋯"이라고 손수 써 주셨다. 꽃이 웃고 새가 노래하고 봄비가 내리는 그런 곳에 참 부처의 모습이 있는 것일까. 그림도 그런 것일까. 작작(鵲鵲).

나는 행복하다

육이오 때의 일이다. 피란을 못 가고 있다가 어느 날 미술동맹이란 데로 끌려가서 초상화를 그리라는 명령을 받았다. 초상화라…. 지금도 그렇지만 그때도 나는 초상화라는 걸 그려 본 적이 없었다. 정말 난감할 수밖에. 그렇다고 안 그리겠다고 하면 꼼짝없이 반동이 될 판이다. 궁리 끝에 같이 끌려간 유영국(劉永國) 화백과 짰다.

"당신은 도안(圖案)을 했으니까 넥타이를 그리시오. 나는 양복을 그릴 테니까."

그렇게 합의를 하고 종일토록 유 화백은 넥타이를, 나는 양복만 색칠했다. 종일 그러고 있는 우리가 엉터리 화가로 보였기 때문인지 어떤지 몰라도, 어떻든 그 덕분으로 다음 날부터 오지 말라는 명령을 받았다.

그때 미술동맹의 명령대로 따랐던 사람들 가운데 많은 사람들이 그 뒤 본의 아니게 놈들에게 끌려 이북으로 가든가, 남아서도 곤욕을 치렀다. 싫은 것은 죽어도 못 하는 내 고집 덕으로

〈잔디〉 1973. 캔버스에 유채. 24.5×34.4cm.

나는 탈 없이 넘긴 셈이다.

　나는 남의 눈치를 보면서 내 뜻과 같지 않게 사는 것은 질색이다. 나를 잃어버리고 남을 살아 주는 셈이 되기 때문이다. 그래서 나는 점잖다는 것을 싫어한다. 겸손이란 것도 싫다. 그러는 뒤에는 무언가 감추어진 계산이 있는 것 같다. 그래서 나는 차라리 솔직한 오만함이 훨씬 좋다. 그런 나를 사람들은 편협하다거나 심하면 미친 사람으로 돌리기도 한다. 미친 사람 취급을 당하면 어떠랴, 그것이 나에게는 오히려 편하다.

　역시 육이오 때의 일인데, 거리에서 놈들에게 붙잡혀 내무서라는 데로 끌려갔다. 이것저것 물어보는데 나는 도무지 얼이 빠져서 되는 대로 마구 지껄여댔다. 그랬더니 그냥 가라고 풀

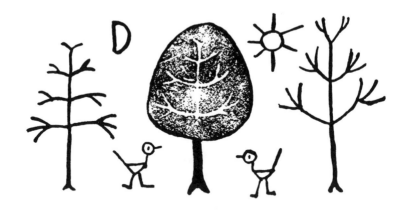

어 주었다. 내가 헛소리하는 미친놈으로 여겨졌던 모양이었다. 그때 만약 내가 눈치를 봐 가며 요령있게 말했더라면 더욱 수상하게 보여서 틀림없이 풀려나기는 어려웠으리라. 사람은 태어난 대로, 있는 그대로 사는 것이 최선이다.

나는 평생을 그림을 그리며 살아왔다. 그림도 누구의 주문을 받고 그리거나 시대의 유행을 따라 그린 적은 한 번도 없다. 타협할 줄 모른다고 말하는 사람도 있지만, 내가 그리고 싶지 않은 그림을 그린다면 그건 내 그림이 아니리란 생각이다. 그 대신 나는 남에게 피해를 주는 행위는 절대로 하려 하지 않는다.

처음 그림을 그리겠다고 했을 때 나를 맡아 교육을 시키시던 고모님께서는 매를 때리며 말렸었다. 그때 나는 밤에 일어나 조용히 그림을 그렸다. 눈에 띄지 않았으니 그분께 마음 상

하는 꼴을 보여드리지는 않은 셈이라고 자위한다. 좋아하는 것을 고집대로 하되 남에게는 피해를 끼치지 않아야 한다는 것이 내 주장이다. 그런데 흔히 사람들은 남의 일에 관심을 참 많이 가지는 것 같다. 선의든 악의든 또는 호기심에서든, 어떤 경우에라도 당사자에게 달가운 경우는 극히 드문 것이 통례가 아닐까.

사람들은 왜 선입관을 가지고 남의 생각이나 뜻에 지나치게 관심과 신경을 쏟는지 모르겠다. 자기 생각대로 솔직하게 자기를 보이고 주장하는 것이 남에게도 떳떳하게 받아들여질 것이고, 그래야 자기발전도 생길 터인데 말이다.

소학교 삼학년 때의 일인데, 미술시간에 도화책에 있는 까치를 그려낸 적이 있었다. 그때 나는 책에 있는 그대로 그리질 않

고 온통 까맣게 색칠을 해서 내 마음에 드는 까치를 그려서 냈다. 그랬더니 성적이 '병(丙)'으로 나왔다. 그런데 그 얼마 뒤 내 그림이 전(全) 일본 아동미술전에 뽑히고 나니까 그때부터는 무슨 그림을 그리든 선생님은 최고 점수 '갑상(甲上)'을 주는 것이었다. 어린 마음에도 뭔가 우스워 보였다.

먼저 자기 마음대로 해 보는 것이 중요하다. 그래야 참된 자기 것을 가질 수 있기에. 그래서 나는 딸들에게 학교를 졸업하고 나서 이 년 동안은 마음대로 놀다가 시집가라고 이른다.

연전(年前)에 통도사(通道寺)에 간 적이 있었다. 어떤 암자 앞을 지나가는데 노스님 한 분이 "뭐 하는 사람이여?" 하고 물으셨다.

"까치 그리는 사람입니다."

"입산(入山)을 했더면 일찍 도(道)꾼이 됐을 것인데…."

"그림 그리는 것도 같은 길입니다."

그분이 유명한 경봉(鏡峰) 스님이었다.

그렇다. 평생 남의 눈치 안 보고 그림만 그리며 살아왔으니 나야말로 행복한 자임에 틀림없다.

탑동리의 단상들

덕소(德沼) 십이 년, 서울 육 년, 그리고 서울이 염증이 날 때쯤 이곳 수안보(水安堡) 탑동리(塔洞里) 얘기가 나왔다. 서울이 한창 싫어질 적에 이곳에 집이 하나 났다는 소식이 왔던 것이다. 그래서 보지도 않고 계약을 했다.

내가 수안보를 다닌 것은 오 년 전부터였다. 그동안에 우건석(禹健錫) 씨(조선일보 수안보지국장)를 알게 되었다. 집은 그가 소개했다.

사 년 전만 해도 이곳은 퍽 오기 어려운 곳이었다. 하룻길이었다. 산업도로가 생기고 나서 오기가 수월해진 것이다. 교통은 편리해졌어도, 여기는 자연보호운동이 필요 없을 만큼 자연보호가 잘 된다. 내륙지에다 산간벽지니까 손이 안 탄다.

외국여행을 다녀온 제자가 '앤티크 컬러 세트'(일본제) 중의 세 가지 색을 사 왔었다. 써 보니까 재미가 났다. 다시 가는 인편에 부탁해서 십삼 색의 컬러 세트를 사 왔다. 금과 은색까지 십삼 색인데, 그 두 색을 제외한 십일 색을 구해 오게 했다. 이 컬

러세트에는 흰색이 없다. 원래 유화에서는 흰색이 대단히 중요한 편인데…. 이 물감은 또 여느 유화물감처럼 자꾸 덮어 가는 일이 안 된다. 마치 동양화 물감을 쓰는 느낌이 든다. 그러나 쓰는 재미가 꽤 있다. 고맙게 이런 괜찮은 안료도 마련된 것은, 뭐, 일 좀 해 보라는 것일까.

한데에 있는 수도꼭지에서 나오는 물을 보고 먹을 수 있는 물이냐고 물었다가 핀잔을 받았다. 서울 사람들은 개천물을 먹으면서 이 맑은 물을 보고 그게 무슨 소리냐고 한다.

서울선 밤 열두시가 한창인데 여기선 여덟시면 칠흑이다. 초저녁에 자니까 새벽 한시에도 일어난다. 서울 같으면 자리에 들 때쯤 여기서는 잠이 깬다. 그러나 그때는 붓이 안 들린다. 머리가 희미해진 상태다. 세시쯤 붓을 든다. 두시가 되는 때도 있다. 덕소에서는 시계처럼 규칙적이었는데 여기서는 안 그렇다.

눈 수술을 하느라고(1982년) 한양대학병원에 입원을 했었다. 눈 수술을 하면 눈 가리는 것을 삼 주일이 되어야 떼어낸다는데 나는 이 주일 만에 떼었다. 입원한 길에 의사가 나의 뇌를 컴퓨터에 넣어 검사해 본다고 했다. 술을 많이 먹었다니까 뇌세포가 꽤 많이 줄어들었을지도 모른다는 것이다. 검사결과는 멀쩡하다는 것이었다. 의사는 날더러 특수 체질이라고 했다. 앞으로 술은 맥주면 두 병, 양주면 꼭 한 잔만 하란다.

문경새재 근처에 있는 김옥길(金玉吉) 총장 댁을 찾았다. 문교부 장관을 그만둔 후에 그곳에 가서 자리를 잡았다. 야인(野人)이 되니까 참 좋게 보였다. 처음으로 밥을 지어 보는 일도 재

미가 있더라는 얘기를 하며 웃었다. 장관을 그만둔 지가 얼마 안 됐는데 '김 장관'이라는 칭호는 싫어한다.

여기 오고 나서도, 술 먹고 싶으면 서울엘 가자고 했었다. 여기서는 바닥이 좁아서 자주 나가면 금방 소문이 난다. 아무개는 저 집에만 간다든가…. 그래서 인사동처럼 어떤 집을 정해 놓고 다닐 수가 없었다.

서울을 가도 마음 편한 곳은 인사동 바닥이다. 어쩌다 실수로 거리에 눕더라도 깨어 보면 집에 가 드러누워 있게 된다. 어떤 땐 택시 잡기가 어려워 용달차에 실려 간 일도 있었다.

수안보에서는 마음대로 술을 마실 수가 없다. 금방 소문이 나는 것이다. 단골 택시를 불러 충주로 나갔다. 한 집에서 술을 좀 마셨는데 혼자 마신 술값이 삼십만 원이나 나왔다. 도저히

이치에 맞지 않아 돈을 안 주고 그대로 돌아왔다. 나중에 받으러 오라고 한 것이다.

나중, 술값을 주는 자리에 탑동리 동장을 오라고 했다. 동장을 입회시키고 내가 이 적당치 않은 술값을 다 줄 수는 절대로 없다. 딱 반을 갈라서 이십만 원만 주고 나머지를 마을에 내놓을 테니 마을을 위해서 써 달라고 하며, 그대로 했다. 술집 쪽에서도 더 말을 못 하고 승복했다.

나는 원래 약(藥)과는 아주 재미가 없는 사이이다. 종합진단을 해 보니까 모든 체력이 좀 미달이란다. 진단을 받고 나서 일석(一石) 이희승(李熙昇) 박사 말씀이 생각났다. 몇 해 전 낙상(落傷)을 하고 누우신 일이 있었는데 그때 그런 생각을 하셨다한다. "물건은 헌 게 값나가는데, 사람은 틀렸어." 아, 그 말씀이

참 옳다.

어느 정도 체력을 올려야 한단다. 그러나 복약(服藥)을 할 때는 술을 해서는 안 된다고 한다. 약 때문에 술을 안 마시려니까 더욱 재미가 없다.

약을 지어다 놓고 술 생각이 나서 내처 마셨다. 이십 일이 넘었다. 술을 마신 기분으로 집사람과 얘기를 하고 있는 새에 오른손 손목이 따끔했다. 모기에 물린 줄 알았는데 이상하게 입술이 부어올랐다. 눈언저리도 부풀고 피부가 짓물렀다. 벌에 쏘인 것이다.

덕소에서는 뱀, 지네 들과 같이 지낸 셈이었다. 덕소에서 지네에 물렸어도 물린 데만 부었지 피부가 짓무르지는 않았다. 곧 서울로 가서 병원에 들어갔다. 입원해 있는 사이에 신문에는 벌에 쏘여 죽은 사람의 기사가 났었다고 한다. 벌에 쏘였을 경우도, 페니실린 쇼크와 같은 충격과 부작용이 있는 수가 있다는 것이다.

집사람은 뱀이나 벌 같은 곤충을 무서워한다. 나는 평소에 벌이 방에 들어왔으면 들어왔나 보다 하고 있으라는 말을 했었다.

나에게 보약을 지어 준 한의(韓醫)는 서로 의기가 잘 투합된다고 했다. 더욱 적기 적시에 찾아왔으니 약을 조금만 써도 효험이 있을 것이라고 했다.

벌에 쏘인 후로 술을 마시지 않게 되었다. 비로소 체력을 보충하기 위한 약을 복용하기 시작했다. 약을 지어다 놓은 지 이

십사 일을 두고 날마다 술을 마시다가 벌에 쏘였던 것이다.

집사람은 약이 들게 하기 위해서, 적당한 때 부처님께서 알아서 그렇게 하신 거라고 했다. 그리고 부처님께서 다 알아서 하시니 이제 난 당신 걱정 안 해도 되겠다고 한다.

전에는 그림을 그리다가 술을 마시는 것이 휴식이었다. 그러나 벌에 쏘이고 입원을 한 후, 모자라는 체력을 보충하라는 약을 먹으면서 술을 안 마신다. 그리고는 산책이 휴식이 되었다. 밖에 나가서 사람들을 데리고 술집을 찾더라도 같이 간 사람들은 술을 먹이고 나는 콜라나 주스를 마신다.

담을 새로 쌓고 싸리문을 다시 만들어 달았다. 처음에는 오니까 콘크리트로 담이 싸여 있어서 문이랄 것도 없는 싸리문을 우선 엮어 달아 놓았었다. 슬레이트 지붕은 그대로 두고, 콘크리트 담만 거두어낸 다음 돌담을 쌓고 그 위를 기와로 덮었다.

이제까지 손자를 무릎에 앉혀 본 적이 없었다. 외손자고 친손자고 낳았다고 특별히 찾아가 본 적이 없었다. 그런데 십일 대 장손에게 시집을 간 둘째 딸이 그동안 딸만 둘을 두었다가 세 번째 순산으로 아들을 낳았다. 그래서 처음으로 손자라고 가서 보았다.

처음 이곳에 와서 집사람은 자꾸 아이들 생각을 하며 전화를 걸곤 했다. 나는 옛날 할머니처럼 자꾸 그러지 말고 자식들에게 대한 집착을 끊으라고 말한다. 부모가 지나치게 집착을 갖게 되면 그만큼 자식들에게도 부담을 주게 되는 것이다. 이제는 집사람도 꽤 단련이 된 것 같다.

간간이 생각지도 않은 분들이 올 때가 있다. 의외의 사람들이 더러 그릇 그림〔陶磁畵〕 같은 것을 부탁하러 오기도 한다. 작년에는 기독교 방송국 관계자들이 온 일이 있고, 얼마 전 맹아학교에서 초벌구이 그릇을 해 가지고 온 일도 있다. 그런 데서 온 사람들에게 별로 부담 없이 그런 일을 해 주면 흐뭇해진다.

그러나 이곳은 빈촌(貧村)이 돼서 가끔 여간 신경이 가지 않는다. 찾아오는 부인네 중에는 화려한 분들도 있으니까 보기가 안됐다고 느낄 때가 있다. 그런 일도 덕소하고는 좀 사정이 다르다.

사 년 전 지게를 지고 찾아왔던 젊은 승려가 이번에는 자동차를 몰고 찾아왔다. 그때는 시주를 위해서 두어 장의 먹그림을 주었다. 그가 사람으로서 지니는 고민에 대한 것을 나에게 물었다. 그럴 때에는 미리 속을 텅 비게 하라는 말을 도리어 내가 했다.

"이거 보시오. 중놈 소리 듣지 말고 스님 소릴 좀 듣도록 하시오."

한 해 두 해 지나면서 찾아오는 사람이 좀 많아졌다. 제일 마음 편한 게, 화학생(畵學生)을 비롯한 학생들이다. 부담 없이 그냥 얘기를 할 수 있기 때문이다. 이대(梨大)의 학생 기자가 찾아왔다. 학교신문에 기사를 내려고 한다는 것이다.

"내가 입을 열면 내 자랑밖에 더 할 게 있나. 기사는 그만두고 그냥 얘기나 하자"고 했다. 그러면 마음이 편하다.

10월 연휴에 부산에 사는 막내딸의 일가족이 수안보 온천엘

왔다. 그중 하룻밤을 집에서 묵은 막내딸이 그동안 몇 번을 왔어도 잠을 제대로 못 잤었는데 이번에는 잘 잤다는 말을 했다. 집사람이 그 말을 듣고 "네가 여기 와서 편하게 잤다면 '일심(一心)'이 청정(淸淨)하면 다심(多心)이 청정하다'고, 인제 그만큼 엄마와 아버지의 이곳 생활이 안정된 거란다"라고 했다 한다.

이 주변에 좋은 데가 많다. 절도 입장료 받기 시작하면 끝이다. 여기는 입장료 받지 않는 절이 꽤 있다. 절뿐이 아니라 그 외에도 좋은 데가 많다. 비포장도로를 따라 찾아가면 자연이 그대로 있는 곳이 많은 것이다.

미륵리(彌勒里)가 그렇게 좋다. 동쪽으로 십이 킬로미터쯤 가면 그곳에 세계사(世界寺)가 있고 미륵불이 있다. 충북대에서 유적을 발굴 조사했는데 이제까지 나온 것 중에서 제일 큰 돌거북〔귀부(龜趺)〕이 나왔다 한다.

그림을 그리다 말고 문득 생각이 들어 택시를 불러(충주에 정해 놓고 타는 택시들이 있다) 하회(河回)엘 갔다. 거기서 괴목(槐木)으로 만든 제법 괜찮은 개다리소반을 하나 구했다.

국민학교 육학년짜리 손자가 산수(算數) 경시대회에서 금상을 받았다고 한다. 집사람이 퍽 반가운 모양이다. 나는 문득 서울엘 가자고 했다. 집사람은 손자를 보러 가는 줄 알고 얼른 따라나섰다. 그러나 나는 아들도 손자도 만나지 않았다. 따로 우리의 상금을 좀 보내도록 했다.

여기서는 좀 이상한 습관이 하나 생겼다. 머리가 텅 빈다. 그리고 되나 안 되나 붓이나 뭘 손에 들면 생기가 좀 난다. 전에는

아닌 게 아니라 붓을 드는 게 의무적인 것도 있었는데, 요새는 붓 들면 그냥 붓 드는가 보다 하는 식이다.

그전에 술을 마실 때는, 그림을 그리다가 붓대를 놓으면 좀 허했다. 그래서 술을 마셨다. 그리고 술을 마시기 시작하면 끝장을 보아야 했었다. 잔을 드는 것이 캔버스를 대하는 것과 똑같았다. 그때는 술잔도 캔버스도 다 같이 끝장을 보아야 했었다. 그러나 요새는 다르다. 간간이 집사람과 둘이 같이 있으면서 하루 종일 얘기 한마디 없이 지낼 때도 있다.

요즈음의 건강법은 붓장난이고 뭐고 움직여 보는 것이다. 뭐 일이랍시고 하고 있으면 옆에서 굿을 하거나 뭘 하거나 상관없다. 그러면 좀 맑아진다. 습관대로 일하는 게 아니라 그저 되는 대로 목판(木版)도 해 보고 붓장난도 해 본다.

집 뒤쪽으로 비탈의 공터가 있어서 마을 사람들의 양해를 구하고 간단한 돌 축대를 쌓아 가며 터를 닦았다. 내년 봄쯤 나 혼자 들어앉을 만한 원두막 같은 것이나 하나, 간혹 누가 오시면 함께 앉아 얘기도 나누고 할 그런 원두막 같은 집이나 하나 얽어 볼까 한다.

전 같으면 뭐 꾸며 보고 싶은 그런 생각도 있는데, 인제 그런 게 없다. 그림도 뭣도 다 그렇다. 원두막 같은 것을 짓는 것도 재료 있는 대로, 터가 닿는 대로 하면 될 것이다.

미스터 전[전후연(全厚淵)]이 그동안 찍은 판화를 모아 판화집을 만들고 전시회도 갖겠다고 한다. 처음 나의 매직 펜 작품을 판화로 찍은 동기는 이런 것이었다.

몇 해 전 미스터 전이 매직 펜 그림은 변색이 되므로 이십 년을 더 가지 못한다고 하며, 그것을 세리그래피(serigraphy) 판화로 찍어 놓으면 유화에 못지않을 만큼 영구 보전이 될 수 있다고 했다. 1979년께였다.

그의 판화공방을 찾아가 보았다. 그 작업이 매우 진지했다. 그게 여간 일이 아니었다. 어떤 경우 열여섯 번이나 찍는 것이 있었다. 그리고 찍어서 아궁이에 넣는다. 비하자면, 조금이라도 잘못되면 곧 깨 버리는 도자기 만드는 것하고도 같은 데가 있었다. 그리고 판화를 찍는 종이의 지질이나 촉감이 매우 치밀하다.

그때 마침 현대화랑(現代畵廊)에서 화집이 나올 때였는데, 화집이란 게 막연한 것이었다. 청전(靑田) 화집 정도나 얼마쯤 나간 편이었으니까, 그것을 발행한 화랑이 손해를 볼 게 염려가 되었다. 화집이 실패할 경우 판화를 판매해서라도 보충이 될 수 있을까 싶어 시도해 본 것이었다.

그렇게 시작된 판화 작업이 연 사 년째 이어 온다. 하다 보니까, 은판도 하게 되고 아연판이나 목판도 하게 된다. 목판은 내가 하고 싶은 때에 내 솜씨대로 파고 새겼다. 목판을 찍는 일이며, 나의 매직 펜이나 먹그림을 바탕으로 하는 동판이나 아연판 등의 기술적인 과정, 그리고 찍는 작업은 모두 미스터 전이 잘 맡아서 한다.

그 대신 그 촉감이나 감도가 오리지널과 비등해야 하고, 대중이 납득할 만해야 한다는 것을 거듭 다짐하며 한정판을 찍도

록 했다. 미스터 전의 노고가 많다.

요샌 엉뚱한 생각을 가끔 한다. 탑동리 몇 간 집에서 바라다 보이는 자연과 주변이 전부 나의 화실이라는 생각을 한다. 좀 궤변 같지만 마음이 그렇게 돼 간다. 얼마 전에 케이비에스 티브이에서 「목요미술관」을 찍으러 왔었다. 한 화실을 찍으려면 삼십 분을 채우기가 어려운데 여기는 주변이 아주 풍부해서, 그 사람이 이번에 처음으로 좋은 시간을 보냈다고 한다.

이제 여기서도(수안보 탑동) 한 사 년이 된다. 덕소 십이 년은 그곳대로 재미가 있었다. 여기도 장차 관광지가 된다는데, 그렇게 되면 시끄러워질 것이다. 그러면 또 떠나게 될지 모른다. 그저 어디를 가나 후회는 없다.

술 익기를 기다리듯

벌써 이태 전 일이 되고 말았다. 문경새재 밑 수안보(水安堡) 탑동(塔洞)의 화실을 정리하고, 기관지염 따위 잔병을 다스리기 반 년이나 됐을까. 가족들은 모처럼 명색이 가장인 나와 함께 살아감에 오붓함 아닌 안도감을 느끼는 눈치였다. 이유야 여러 가지 있겠지만, 그림이라는 지기(知己)에게 붙들려 길게는 십여 년씩, 짧아야 몇 년씩 집을 비우던 내가 돌아왔으니 이제야 기둥이 제대로 서는구나 하는 기대도 한몫을 했을 것이다. 나로서는 화방(畵房)은 물론 병원이 가까운 데 수두룩하니 빨리 잔병을 다스리고, 일생토록 끊을 수 없는 또 하나의 지기인 술과 담배에게 돌아갈 수 있다는 기대도 꿈틀거렸음 직했다.

그러나 나는 그런 낙관적인 기대를 저버렸다. 모든 것이 집중되어 있고 편리한 서울이 나는 다시 싫어지고 말았던 것이다. 좋은 의사, 좋은 약들이 내 잔병을 쉽게 다스릴지는 모르지만, 내 속에는 더 큰 병이 자리를 펴고 있다는 예감이 내 엉덩이를 들썩거리게 했다. 밤꽃 향기가 백 리를 가는 수안보에 비해

내 살림집이 있는 서울 명륜동(明倫洞)은 모든 것이 빠르고 편리하지만, 나는 뭔가 크게 빼먹고 있다는 느낌을 지울 수 없었다. 그런 내가 딱해 보였는지 아내가 말했다.

"서울이 그렇게 갑갑하면 병원이 멀지 않은 시골이라도 찾아봅시다."

그래서 이태 전 연초부터 화실을 마련할 만한 곳이 있을까 하여 평택, 안성으로 찾아다녔다. 마침 안성에서는 은퇴한 교수들이 농가를 사서 서로 이웃하며 살고 있었다. 나를 알아본 그들은 서로 위로가 된다며 와서 정착하기를 권했다. 아내도 희색이 만면하였다. 그러나 나는 생각이 달랐다.

"나한테는 위로가 필요한 게 아니고 일할 자리가 필요해서요…."

그분들은 서운함을 감추지 못했다. 하지만 나의 시골을 찾는 발길이 무한한 여가를 즐기기 위한 것임이 아닌데 어쩌랴. 번잡한 삶을 피하는 것은 곧 사색의 힘을 마음껏 키우는 길임을 믿고 있는 바에야.

그러고서 구한 것이 지금 살고 있는 신갈(新葛) 인터체인지 부근 용인(龍仁) 구성면(駒城面) 마북리(麻北里)의 우거(寓居)이다. 다 쓰러져 가는 농가인데, 잘 개비하면 연분이 될 거라는 기분이 날 강하게 사로잡았다. 나는 그때부터 초여름 내내 직접 목수가 되어 이 집을 갈고 다듬었다. 이상하게도 일에 재미를 붙이니 병치레도 쑥 수그러들었다.

마침내 7월 초에는 전에 몸담고 있던 서울미대 제자들과 함

께 조촐한 집들이 잔치를 벌였다. 하지만 이날 나를 기쁘게 해준 것은 먼 데서 온 벗들과 그리웠던 제자들의 출현만은 아니었다.

"옛집을 되찾게 해 주셔서 고맙습니다."

손등에 굳은 멍이 박히도록 농사를 지어 온 토박이 몇 분이 찾아와 술잔을 든 채 주름살을 일렁이며 들려준 말이다. 얘기인즉, 서울 사람이 집을 샀다길래 또 송두리째 허물고 새집을 올리나보다 했다는 것이다. 누구네 아들이 돈 벌었다네 하는 소문이 들리거나, 마을로 못 보던 승용차가 들락거렸다 하면 그때마다 초가가 허물어지고 번드르한 신식 집이 들어서는 걸 보아 온 낭패감의 솔직한 표현이 아닐 수 없었다.

사람은 무슨 일에든 자연스러워야 한다. 가령 사람을 사귀는 데도 억지가 없어야 오래 가고, 꽃에 감동하면 그대로 두어야지 꺾어 가는 순간 아름다움은 생명을 잃는다. 자연 속의 쉼도 그 본디 아름다움을 깨뜨리지 않고 가세할 때, 번잡한 일상으로부터의 해방을 맛볼 수 있는 것이다. 나의 이같은 생각과 지금의 신갈 우거가 잘 연분지어졌음인지, 나는 요즘 들어 생의 그 어느 때보다 그림에 몰두할 수 있으니 얼마나 다행한 일인가.

나는 오래전부터 그림은 붓이 먼저가 아니라 생각이 먼저라고 보아 왔다. 생각이 그림의 발상으로 이어지고, 이 생각이 좋고 나쁜 것으로 그림의 됨됨이 또한 결정된다고 보는 것이다. 고전파 화가들 이래 그림의 대상을 결정한 다음 그것에만 충실하면 된다고 생각하는 분들도 있지만, 내게 있어서는 도무지

개성적인 발상과 방법만이 그림의 성패를 결정짓는다는 생각
이 떠나지 않는다.

그래서 화폭을 어떻게 메꾸느냐가 아닌 무슨 생각을 채우느
냐가 고민거리인 나로서는 종종 무덤 같은 고독을 만나지 않을
수 없다. 젊은 날 몇 년 빼놓고는 일생을 그림에만 매달려 왔다
고 손색없이 말할 수 있는 내가, 다섯 손가락에도 모자라는 개
인전을 가진 게 고작이니 그 난산의 진통을 짐작해 주시리라
믿는다.

난산의 이유에는 여러 가지가 있겠으나 어제 것과 오늘 것이
같다는 일종의 패턴화를 경계하는 것도 중요한 것이다. 그런
때면 나는 붓을 던져 버린다. 옛사람들은 이른바 '쟁이'의 정신
으로 '아무 욕심이 없을 것'을 으뜸으로 들었지만, 붓에 뭔가를

이루었다는 욕심이 들어갈 때 그림은 사라지는 것이다. 그런 때면 무심코 자연을 직시하곤 한다.

요즈음도 그림이 막히면 나는 까치 소리며 감나무 잎사귀들이 몸 부비는 소리들을 그저 듣는다. 그것만큼 사람 마음을 비우게 해 주는 것도 드물다. 그러다가 주변의 자연과 오가는 통로로 비좁아지면 나는 훌쩍 아무 데로나 떠나 버린다. 돌아오는 때는 정해져 있지 않고, 아마도 내 마음에 예전의 찌꺼기가 치워져 있을 때가 돌아오는 완행열차표를 끊는 순간이다. 그런 다음에는 나는 제법 신명이 나서 유화도 그리고 먹그림도 그리곤 한다. 하지만 그림 속에 그 흔한 여행지 정경이나 길손 들을 함부로 담지 못하는 걸 보면, 그 발광적인 여행은 마음의 먼지를 털어내는 일이었거니 싶다.

그 먼지 털어내기를 위해 나는 경기도 덕소의 한강가에서 십이 년, 수안보에서 육 년, 지금 다시 신갈에서 이 년여를 보내고 있다. 모두가 서울의 편리함은 못 따르지만 내게 새 세계를 향한 창을 열어 준 곳들이다. 하지만 관광지다 뭐다 해서 다시 사람들의 번잡한 발길이 스칠 때마다 떠나야 했으니, 사람을 떠나게 하는 최대의 적은 불편함이나 재해 아닌 사람 재앙인가.

얼마 안 있어 우리 집 마당귀에는 까치가 물어다 준 소식처럼 귀여운 채송화가 새록새록 돋아날 것이다. 사람의 일도 이처럼 은근히 익기를 기다릴 일이다. 성급할수록 뒤로 돌아가 마음의 때를 벗기면서.

내가 그린 '동화(童話) 할아버지' 이야기

마해송(馬海松) 선생이 타계하신 지 벌써 십 년이 된다. 그리고 그의 생년월일이 1905년 1월 8일이니까 정월은 그가 세상에 태어난 달이기도 한 것이다. 하여 정월호 표지로 마해송 선생을 그리게 된 것은 평소 그와 가까이 지내던 나로서는 큰 기쁨이 아닐 수 없었다.

그와 나는 어찌 보면 같은 세계의 사람이기도 하다. 그는 작가로서, 나는 화가로서 동심(童心) 세계를 예찬하고 그 속에 묻혀 살기를 동경하지 않았던가.

그러한 그와 나는 아무래도 이모저모로 인연이 깊은 것만은 사실인가 보다. 내가 명륜동에 살 적에 마해송 선생도 명륜동에 살고 있었다. 하루는 이른 새벽 산책길에서 그를 만났다. 그도 아침 산책을 즐기고 나도 아침 산책을 꼭꼭 나가는 편이라, 그것이 인연이 되어 마해송 선생과는 그 후 아주 가까워지게 되었다.

그는 본시 단정한 옷차림을 즐기는 편이나, 산책길에서는 언

『문학사상』
1976년 1월호 표지.

제나 터덜터덜한 점퍼 차림에 단장을 짚고 검은 색안경을 낀, 아주 허름한 차림이었다. 마치 금방이라도 아이들에게 둘러싸여 옛이야기를 들려줄 할아버지처럼.

새벽 산책길엔 푸르스름하고도 불그레한 옅은 안개가 끼어 있을 때가 많았다. 그리고 가끔 흰 조각달이 아직 떠 있기도 하고, 별이 언뜻 보이기도 하고, 해가 잘 씻은 얼굴로 둥실둥실 떠올라 올 때도 있었다.

아침 길을 질주하는 꼬마들이 "아— 아—" 하고 함성을 치며 우리 곁을 휘뜩휘뜩 스쳐갈 때도 있었고, 동네 강아지들이 눈곱을 떼며 슬슬 산책을 즐기는 모습도 가끔은 보였다.

마해송 선생은 아이들이 더펄머리를 펄럭이며 등굣길로, 골목으로 사라져 버리는 것을 보면서, "아이들은 보배야. 암, 정말 보배이고말고"라고 꼭 중얼거리시곤 했다.

아침 산책에서 만난 우리는 아침 산책의 피날레로서 꼭 한 잔의 커피를 마시고 이 이야기, 저 이야기 하다가 헤어지곤 했다. 혜화동 로터리 모퉁이의 한 지하 다방이었을 게다.

나도 그의 「모래알 고금」 「바위나리와 아기별」 같은 동화들을 무척 좋아했으나, 그도 나의 그림을 참 좋아하여 우리 집 아틀리에에 오셔서 그림 구경을 하시곤 했다.

그러나 그는 죽었다. 이제 다시는 볼 수 없어 나는 그를 그림으로 그렸다. 아침 산책길에서 만났고, 우리는 아이들 이야기를 했고, 그때 하늘에는 달과 해가 친한 동무들처럼 떠 있었다는 이야기를 나는 '그림'으로써 여기 이야기했다.

새벽길에서 만난 사람, 마해송

1958년 봄, 나는 모 일간지에 다음과 같은 짤막한 글을 쓴 적이 있다.

"언제부터인진 몰라도 나에게는 이른 새벽의 산책이 몸에 붙었다. 고요하고 맑은 대기를 마시며 어둑어둑한 한적한 길을 걷노라면, 새들의 지저귐 속에 우뚝우뚝 서 있는 모든 물체의 부각(浮刻)이 씁쓸한 맛의 색채를 던져 준다. 이럴 때처럼 싱싱한 나무들의 생명을 느껴 본 일은 없다.

저마다 구김살 없는 다른 꼴의 얼굴들로 소리 없이 웃으며 생생한 핏줄의 약동(躍動)으로 속삭여 주는 듯도 하다. 시끄러운 잡음과 먼지를 뒤집어쓰지 않은 싱싱한 새벽의 표정을 나는 영원히 닮고 싶은 것이다."

예나 지금이나 나는 하루 네 시간 이상의 수면은 낭비라고 생각하고 있다. 그래서 나는 새벽을 무한히 사랑한다. 세상 사람들이 모두 잠들어 있을 시간에 혼자 일어나 화폭을 대하거나, 그렇지 않으면 가벼운 몸차림으로 새벽 산책을 나선다. 새

벽 산책길에서 나는 손끝부터 저며 오는 고독을 느낀다. 그 고독을 나는 내 예술을 위한 더할 수 없는 축복으로 받아들인다.

그런데 새벽 산책을 나보다 더한 애착으로 사랑하던 사람이 있었다. 내가 지금부터 이야기하려는 마해송(馬海松) 선생이 바로 그 사람이다. 사실 해송과 나는 나이도 십 년이 넘게 차이가 져서, 그와 나와의 관계가 교우(交友)라고 하기에는 어폐가 있지만(차라리 스승과 제자라고 하는 편이 나을까), 새벽 산책을 사이에 두고 그와 나는 십사 년에 가까운 친교를 맺은 바 있다.

1953년 환도(還都)가 됨으로써 나도 부산 피란생활을 청산하고 서울로 올라왔다. 폐허가 된 서울에서 새로 자리를 잡은 곳이 바로 혜화동. 그 뒤로부터 지금까지 혜화동 부근을 떠나지 못하고 있다.

내가 혜화동에 자리를 잡은 것은 당시 내가 새로 나가게 된 직장인 서울대학교 미술대학이 근처에 있었기 때문이었다. 뿐만 아니라 그즈음, 생활에 있어선 주변머리라곤 조금치도 없는 나를 대신하여 집안을 돌보겠다고 집사람이 자그만 책사(冊肆)를 낸 곳도 혜화동 로터리여서, 그 뒤로도 다른 곳으로 갈 생각은 엄두도 못 내게 되었다.

그때 내가 택한 새벽 산책 코스는 자연히 집 부근, 즉 혜화동에서 성북동 고갯길까지였는데, 이때 내가 매일 똑같은 지점에서 언제나 만나게 되는 초로(初老)의 점잖게 생긴 신사가 있었다.

처음에는 몇 번 그냥 지나쳐 버렸지만, 그런 기회가 자꾸 계속되고 또 외모로 보더라도 점잖은 분일 것 같아서 내가 먼저 인사를 청하였는데, 나중에 알고 보니 그분이 바로 아동문학가 마해송 씨라는 것이었다. 나는 원래 그림밖에 모르는 사람이지만, 그분에 대한 이야기는 전부터 들어오던 터였고, 또 아이들을 매우 좋아한다는 점이 나와 그 사이를 더욱 가깝게 하였다.

그때 내가 그와 언제나 마주치던 곳이 바로 혜화동 로터리께였는데, 그는 언제나 자그만 발바리와 함께였다. 해송은 원래 멋쟁이로 호(號)가 나 있었는데, 이른 새벽 산책길에서도 그는 언제나 그 유명한 검은색 안경을 똑바로 쓰고, 밤색 점퍼, 검은 베레모, 그리고 단장을 손에 쥔 차림이었다.

그때 해송 댁은 명륜동 성균관대학 앞이었는데, 그도 젊어서

부터 새벽잠이 없어서 언제나 새벽 시간이면 눈이 떠져서 강아지를 끌고 집 뒤쪽 산을 거쳐 혜화동 로터리 쪽으로 내려온다는 것이었다.

그때 우리 산책의 종착점은 지금도 혜화동 그 자리에 그대로 있는 '복지다방'이었는데, 이 찻집에서는 매일 아침 단골손님인 우리에게 언제나 뜨겁고 진한 커피를 큰 잔 가득히 채워 내놓는 것이었다. 아마 그 집 주인이 독실한 기독교인이었던 걸로 기억한다.

우리가 만나면 늘상 하는 얘기란 그림 얘기, 집안 얘기, 어린애 이야기, 그리고 세상 이야기 등 가벼운 것들이었는데, 내가 그림을 그린다는 것을 알고는 내 그림 이야기도 이것저것 물어보고, 또 직접 내 화실에까지 찾아와 해가 높게 뜬 한참 후까지 그림 얘기를 나누고 가곤 하였다.

해송의 성품은 한마디로 단아하였다고 할 수 있는데, 생활에 있어서 모든 것이 절도가 있었다. 해송도 술을 좋아하고 나도 술을 좋아하였는데, 둘 모두가 술은 좋아하긴 하지만 그 마시는 스타일이 전혀 달랐다. 나는 예나 지금이나 두주불사(斗酒不辭) 청탁불문(淸濁不問)이지만〔오히려 탁(濁)을 더 찾는 편이다〕, 그는 전혀 달랐다. 성격이 원래 깨끗한 것을 좋아하는 분이라서 술도 깨끗한 술을 찾고 마시는 법도 깨끗했다. 그래서 내가 몇 번 술로도 친해볼까 하고 시도해 봤지만, 결국엔 손을 들고 말았다. 내 술버릇을 그의 식으로 고칠 수가 도저히 없었으니 말이다.

친교가 계속됨에 따라, 나도 그분에 대해 많은 것을 알게 되었다. 원래 그분은 경기도 개성 출신인데, 서울에 와서 중앙고보(中央高普), 보성고보(普成高普) 등을 다녔다. 보성고보 재학시 동맹휴학 사건이 있었는데, 그가 주모자로 몰려 학교에서 쫓겨나고 말았다. 그래서 바로 그 이듬해인 1921년 일본으로 건너가 일본대학(日本大學) 예술과에 입학했다.

일본에서 해송은 홍난파(洪蘭坡) 등과 사귀며 연극활동에 힘을 기울였는데, 동우회(同友會)라는 극단을 만들어 방학 때면 귀국하여 국내 각지를 순회하였고, 1923년에는 송도소녀가극단(松都少女歌劇團)을 후원하면서 지방을 순회했는데, 이때부터 자작(自作) 동화를 구술로 발표하였다고 한다.

1924년 방정환(方定煥) 등과 함께 색동회를 조직하였고, 그 기관지인 『어린이』에 계속 동화를 발표, 우리나라 동화 창작활

동에 선구적 역할을 하였다. 또 이해 해송은 기쿠치 간(菊池寬)이 주재하는 일본 최대의 잡지『문예춘추(文藝春秋)』에 입사, 편집장과 선전부장까지 올랐다. 1930년에는 사재로『모단닛폰(モダン日本)』을 창간하여 언론인으로도 크게 활약하였다.

그 후 해방이 되자 고국으로 돌아와서는 송도학술연구회(松都學術研究會) 위원장, 국방부 한국문화연구소장을 맡아 일했는데, 내가 그분을 처음 만났을 때는 주로 동화 창작에만 몰두하고 있을 때였다.

친교가 깊어지다 보니, 자연스럽게 서로의 일을 이해하는 쪽으로 흐르게 되었다. 나는 그를 위해 할 수 있는 일이 없을까 하고 생각하고 있었는데, 1955년 해송이『앙그리께』라는 장편 동화를 낼 때, 나는 그 표지화를 그릴 것을 자청하고 나섰다.

서울의 한 평화로운 가정에서 살던 영애와 민수 두 남매가 갑자기 육이오를 만나 온갖 고생을 다 하다가 드디어는 어디론가 사라져 간다는 이야기를 그린 이 동화는, 당시 시대의 격랑을 헤치며 살았던 우리나라 어린이들의 운명을 그린 것이었다.

지금 그 책을 꺼내 놓고 보면, 사내아이 하나와 계집아이 하나가 그려 있고, 그 뒤로 굴뚝으로 연기가 나는 초가집, 자전거, 그리고 개 한 마리가 그려져 있다. 제 그림을 보고 이런 말을 하는 게 우습지만, 그때 표지 그림을 맡아 그리길 백 번 잘했다고 생각한다.

해송 선생과의 관계가 깊어지다 보니, 자연 그 집안사람들과 우리 집안사람들도 서로 친하게 되었다. 잘 알다시피 해송의

마해송 저, 『앙그리께』 표지, 1955.

부인은 그 유명한 무용가 박외선(朴外仙) 씨다.

그때 박외선 씨는 이화여대 교수로 있었는데, 우리 집사람과 도 가까이 지내 우리 집사람이 운영하는 책가게에도 자주 들르 곤 했다.

해송의 자제인 종기(鍾基) 군은 당시 고등학생이었다. 후에 그가 세브란스에 다닐 때 처녀시집을 내게 되었는데, 한번은 지금 S신문에 있는 그의 친구이자 나도 잘 아는 이 모 군을 통하 여 내게 표지화를 그려 줄 것을 부탁해 왔다. 아버지를 통해도 되는 것을 굳이 제삼자를 통한 것은 사소한 일로 해송과 나 사 이를 번거롭게 하고 싶지 않았던 모양이다. 그때 종기 군의 시 집 제목이 '조용한 개선(凱旋)'이었던 것으로 생각되는데, 확실 한 기억은 아니다.

덧붙여 생각나는 것은, 연전에 모 문학지에서 해송 십 주기 기념으로 표지 그림으로 인물 유화를 그려 줄 것을 부탁받고 그려 주었는데, 그 책을 후에 종기 군이 미국에서 구해 보고 나 에게 장문의 편지를 보내왔었다.

내용인즉, 그 책에 그려진 그림을 보고 가족들 모두가 깊은 감회에 젖어 눈물을 흘렸다는 것, 그리고 가능하면 그 원화를 구할 길이 없겠냐는 것 등이었다.

일단 잡지사에 그 그림을 넘긴 뒤라서 어쩔 수가 없었지만, 오랜만에 해송 선생 가족의 소식을 들을 수 있어서 참 반가웠 다. 해송이 간 후 꼭 십 년 만의 일이었으니 말이다.

오늘도 나는 변함없이 그림을 그리고 술을 마시고 또 새벽

산책을 한다. 하지만 이십오 년이 넘는 내 산책 경력 중 전반기 십오 년의 해송과의 만남을 나는 잊을 수가 없다. 검은색 안경, 밤색 점퍼, 검은색 베레모에 단장을 짚고 강아지를 거느린 그의 단아한 모습, 그리고 소탈하면서도 깔끔하던 그의 성품이, 그가 간 지 십삼 년이 다 지나는 이 겨울에 더욱 생각나는 것은 왤까.

고집으로 지내온 화가, 영국

영국(永國)과 나는 고보〔高普, 그때는 고등보통학교로 현재 중고(中高)〕 때 이 년간 자리를 같이한 적이 있었다. 그는 바로 내 옆자리에 앉아 있었건만 나하고 별로 이야기를 건네 본 일이 적다. 왜냐하면 혼자서 조용히 있어 별로 말을 건넬 수가 없었던 것으로 기억난다.

지금 생각하니 항상 홀로 쓰고 짓고 자기만의 시간을 즐겼던 것 같다. 그때 나는 운동선수였으니 발발거리며 쏘다녔을 것이다. 두 키다리가 어울리는 시간은 적었어도 내 마음 구석에 인상이 깊이 새겨졌던 것은 사실이었다.

그 후 오 년을 참지 못하고 사학년 때 도쿄에 가서 그림학교에 다닌다는 것을 알았다. 나는 내심 깊이 감명을 받았다. 그 조용하던 사람이 어디서 그런 용기와 고집이 나왔을까 하고.

나와 영국과 공통점이 있으니, 그것은 현재까지 그림으로 일관하고 있다는 사실이다. 영국은 한마디로 고집으로 지내온 화가다. 그 좋은 고집을 나는 좋아한다.

uechen.C
1976.2.

죄가 있다면

다년간 교직생활을 하다 보니 별 재미있는 일을 많이 겪기 마련이다. 언제인가, 내가 서울대 미대에서 학생을 지도할 때니 한 십여 년 전 이야긴가 보다. 졸업생 가운데 특히 나를 따르던 G군이 충남 모(某) 중고등학교에 새로 부임한 지 몇 달 안 돼서 꼭 좀 다녀가 달라는 부탁을 받고 대견한 모습도 볼 겸 여행가는 길에 들렀었다. 객지에서 모교 선생을 맞는 기쁨이 마냥 즐겁기만 한 것 같았다. 온 김에 강습(講習)도 받고 싶고 자랑도 하고 싶어 교장에게 소개를 한다, 안내를 한다, 법석이다.

교장이 손수 교내를 두루 안내하여 다니는데 돌연 어떤 수위인 듯싶은 늙수그레한 할아버지 한 분이 급히 쫓아오며 "여보슈, 그 슬리퍼 벗어 놓으슈" 하는 게 아닌가. 돌아다보니 헌 슬리퍼를 들고 나더러 내가 신고 있는 새 슬리퍼를 벗으라는 거다. 곧 그의 요구대로 새 슬리퍼를 벗어 주고 헌 슬리퍼를 바꾸어 신으며 속으로 웃음이 나오는 걸 참고 있노라니, 교장은 내가 보기에도 딱하도록 당황해서 말도 못 하고 쩔쩔 매고 내 졸

업생은 졸업생대로 급히 그의 앞을 가로막으며 "내 대학 은사님이유" 하고 민망해한다. 그 말을 들은 수위 할아버지, "아이고, 내가 실수를 했군요. 난 새로 온 소사(小使)인 줄 알았네" 하며 허겁지겁 줄행랑을 놓는 것이었다. 거기에 있던 교장이나 나나 졸업생이나 한동안 몸 둘 곳을 몰랐다.

오직 죄가 있다면 나의 지나치게 소탈한 옷차림에 있었으니 오히려 그 노인에게 미안하기 이를 데 없었다. 내 본래 옷에 대한 관심이 없다 보니 양복점에 가서 옷 맞추는 일이 극히 드물다. 몸을 가로 재고 가봉을 하는 번잡한 과정이 생략되고, 언제고 어디서도 마음에 드는 옷을 손쉽게 사서 입을 수 있는 기성

복을 즐겨 입는다. 몸에 착 붙게 하기 위해 몇 고비의 귀찮은 과정을 겪어 쪽 빼고 나면 그 옷이 구겨질까 더러워질까 온 신경이 옷에 매달리는 괴로움을 느껴야 하니, 내 취미대로 마음 편한 옷을 사 입을밖에.

　나를 따르는 젊은 친구들은 입을 모아 멋쟁이라고 하건만 일반 사람들은 이상하게만 보는 모양이니 딱하기만 하다.

동반(同伴)

내 고향 충남 연기(燕岐)에서는 오륙 년 전부터 조치원(鳥致院) 문화원 주최로 향토문화 부흥에 몹시 노력을 하고 있는 듯하다. 매년 출향(出鄕) 인사 초대를 연중행사로 하는 모양인데, 원장의 간곡한 부탁으로 작년 모처럼 고향인과 동향(同鄕) 출신들을 만나 볼 기회임에, 가기로 작정하고 내려갔었다.

여행 때 아내와 동반하는 경우가 많았기에 이번에도 예외 없이 동반하여 갔었다. 도착해 보니 문인, 언론인, 교육자, 실업인 등 다수가 모였다. 여기에 나도 한몫 끼이게 된 셈이다. 많은 사람 가운데 아내를 동반한 이는 나 혼자뿐이었다. 원장이 눈치를 채고 그 지방 규수 작가인 김 여사를 나의 아내에게 동반시켜 주었기에, 나의 입장도 가벼워지고 한편 그 호의에 감사하였다. 군청에 들러 군수와 인사를 할 때 우리 부부 소개가 너무나 장황하여 난처하였으나 불쾌해지는 않았다.

대회가 끝나고 저녁 파티석에서 자유로운 분위기로 주최자 측에서들 이야기하는 것을 종합해 보니, 이 지방 인사들에게

계몽을 해 주었다는 것이다.

부인이 그런 석상에 나오는 것 자체가 놀라운데 자연스러운 우리 부부의 행동이 부부 동반에 서투른 이 지방에서 더욱 인상적이어서, 여기서도 앞으로는 부부 동반을 장려해야 하겠다고 우리의 참석을 찬동(贊同)하여 주어, 내심으로 아내와 같이 온 것을 잘하였다고 생각하였다.

요즈음 젊어서는 데이트를 잘하지만 나이 들면서부터는 부부 동반이 줄어지는 경향이 있는 듯하다. 그것은 서로 생각과 생활이 다르다 보니 그런 습관이 생긴 것인지도 모른다. 부부는 서로 상대방을 알아야 하며, 남편이 아내를, 아내가 남편을, 서로 무엇을 생각하고 있고 무엇을 하고 있는가를 이해하려고 노력하며 서로 아껴 주어야 한다고 본다. 즉 정신생활의 방향이 같이 진행하여 서로 상대방이 하고자 하는 일을 이해한다면

UECHINIC,
1 9 6 1.

두 생각이 일치할 것이며, 생각이 일치하면 생활도 일치할 것이니까. 근래 우리 부부의 대화는 한쪽에서 생각나는 일이 동시에 또 한쪽에서 생각이 일어나, 말이 나오면 "옳거니! 나도 같은 생각이요" 하게끔 됐다. 이것은 우리 부부 동반이 도(道)에 들어선 시발점이라고나 해 둘까.

평생 처음 술 없는 여행

나는 육지에서 자란 탓인지 바다의 묘(妙)를 모른다. 따라서 자
연 산과 들 또는 시내, 이러한 곳을 찾게 된다. 이러한 내가 바다
로 가게 되었으니 여기에는 이유가 있다. 가족의 다수 표가 바
다로 되어 나도 여기에 끌려가게 된 것이다. 즉 말해서 아이들
의 의사에 따른 셈이다.

큰아이를 비롯해서 꼬마에 이르기까지 대가족이다. 여기에
못지않게 보따리도 자그마한 이삿짐만 하다. 이러고 보니 피서
(避暑)라기보다 먼저 진땀이 나온다. 더위를 사는 편이 되고 만
셈이다. 이러한 상황에서 강행을 하였으니, 과연 피서 여행이
란 즐거운 것인 모양이다.

이리하여 찾은 곳이 삼척군(三陟郡) 북평(北坪) 해수욕장이
다. 출발에는 비행으로 하여, 처음 타는 비행기에 꼬마는 즐겁
기만 해 보였다. 서울서 삼척까지 사십 분쯤 걸렸으니, 구름 속
에 떴다 하면 벌써 동해가 보인다. 싱거운 비행이라 아쉬운 대
로 바로 코앞의 해수욕장에 도착하였다. 주변 시설이 완전치

못하고 촌스러워, 나의 생각에 번거롭고 호화로운 곳이 수영장으로 알았는데 그와는 대조적이다.

자연풍치가 좋고 거기에 서민적이어서 이곳을 택한 것이 다행이라고 생각했다. 넓은 방을 얻고, 아이들 의사대로 밥은 민가(民家)에 부탁하고, 찬은 캔 종류와 저희들 솜씨로 영양식만 만들어서 오랜만에 아이들 솜씨를 시식할 기회를 가졌다. 온 식구가 한자리에 모여 식사하기란 모처럼이고, 더구나 자기 일을 쉬고 서로 가족들을 위해 내놓은 시간들이라 즐겁기만 하고 소중하기만 한 모양이다.

내 오십 평생에 술 없는 여행은 이번이 처음이라, 바닷가를 산책하고 돌아도 무엇인지 서운하다. 위(胃)가 좀 고장이 나서 당분간 술을 쉬기로 했으니, 마음먹고 나면 하나도 눈에 들어

오지 않는데 농담으로 한마디 술 생각난다고 하였더니 온 식구들은 너무 놀라 집사람은 꿈을 다 꾸었다니 우습다.

아침이면 장사 아주머니들이 신선한 생선을 갖고 와 심심치 않게 생선 맛을 보았고, 또 바닷게를 보고 환성을 올려 제일 큰 것을 골라 뜯으니 살이 굉장히 많았다. 맛도 진미(珍味)고, 바닷가에서 게 뜯는 풍경 또한 재미있었다. 나는 물을 좋아하지 않기에 수영을 안 하지만, 반라(半裸)로 모래사장에 다리 뻗고 아이들 즐기는 것을 같이 즐겨 주고 넓은 바다 수평선을 마음껏 보아 두었다. 꼬마도 서울집 갑갑한 데 있다 넓은 모래사장에서 뛰노니 구속 없는 환경이 며칠이나마 퍽 좋았다.

더구나 그 장마철에 떠난 여행이었는데도 일기(日氣)를 잘 맞혀, 전날까지 비로 인해 되돌아갔다는데, 날씨도 적당하고 고생스럽지가 않았다. 새벽 산책에 컴컴한 해변을 거닐다 보면

그 장엄한 동해안의 해돋이를 보게 된다. 아폴로 11호로 인해 태양계를 상상하게 되니, 저 바다에서 불끈 솟는 해도 전과 달리 더 친밀하게 느껴진다.

바쁘게 돌아가는 도시 사람들이 새삼스레 애처롭고 딱하다. 하늘과 바다가 맞닿는 이 넓고 넓은 무한대를 느끼는 곳에 와서 오붓한 가족 분위기가 더 소중히 생각되니, 역시 이번 여행은 의외로 좋은 결과를 보았다고 하겠다.

구 년 만의 해후(邂逅)

일전에 처남 이동녕(李東寧) 박사가 구 년 만에 부인과 남매를 데리고 모국 방문을 했었다. 이번 여행에 제일 목적이 아이들에게 고국을 피부로 느끼게 하고 국어를 익히게 하기 위해서라 한다. 긴 세월 그곳서 아이들에게 우리말을 잊지 않게 하기 위해 무척 애를 쓴 모양이다. 강요를 하자니 집에 와서 입을 봉할 것이고 해서 생각 끝에 그 많은 돈을 들여 긴 여행을 결심했다 한다. 부인과 아기들은 두 달 먼저 와서 외가, 친가로 다니며 어울려 보았다. 말은 잘 안 통해도 어린이들끼리 의사는 통하는 듯 금시 친숙해져, 오히려 나중에는 떠나기를 싫어한다. 삼남매가 같이 있으면 습관상 영어만 써서 한 집에 한 명씩 떼어 사촌끼리 섞어 놓았더니 말도 쉬 배우고 풍습도 속히 적응하는 것 같았다.

　무리인 줄 알면서 곳곳을 데리고 다녔다. 한국의 자연을 흠뻑 쐬어 주고 고유의 민속(民俗)을 보여 주며, 고적(古蹟)과 국보(國寶)를 일깨워 주니, 삼백 년의 역사를 자랑하는 미국 친구

에게 이 놀라운 사실을 자랑하고 싶어 까만 눈을 반짝이며 생각에 잠긴다. 무엇인가 자랑할 게 없나 찾고 있었던 듯 다행하게 안심하는 어린이의 모습을 보고, 너의 부모가 과연 현명하구나 생각했다. 고향 경주(慶州)를 보고 놀라는 양은, 저희들이 무엇을 어떻게 느꼈는지 모르나 우리나라가 천 몇백 년 전의 유적을 갖고 있다는 사실만 갖고도 자랑거리가 충분한 모양이다. 어린 마음에 제 나라의 훌륭했던 문화가, 과학을 자랑하는 미국보다 앞섰다는 자랑이 나라의 소중함을 알고 민족을 아낄 줄 아는 기틀이 될 것이 분명하다고 느껴진다.

농촌에 데리고 가서 원시적인 농사짓는 것도 보이고, 밭에서 금방 딴 옥수수도 쪄서 맛보고 감자 찐 것도 먹어 보니, 그곳서 통조림 음식에 완전 식품만 먹어 보던 아이들에게 얼마나 재미있고 즐겁던지 미국보다 더 좋다고 기뻐한다. 흐르는 개울물에 발도 담그고 풀섶에 아침 이슬로 종아리도 적셔 보며 이 산이, 이 땅이 다 너의 조상 할아버지의 것이며, 그 옛날 한창이던 때 수십 명의 하인을 두고 큰 집에서 사시던 곳이라고 집안 역사를 일깨워 주며 몇 점의 가보(家寶)까지 보여 주니 더욱더 할아버지의 소중함과 일가(一家)의 화목의 좋은 점을 더욱 굳히고 있는 듯했다.

샘물을 바가지로 떠서 마시며 "참, 물맛 달다" 했더니 눈이 동그래 가지고 엄마를 쳐다보며 "스윗?" 한다. 물맛이 달다니까 무슨 영문인지 모르는 모양이다. '한국의 맑은 물맛을 영원히 잊지 말아라' 속으로 축수(祝手)했다.

　외가댁에서 현충사(顯忠祠)엘 데리고 가셨더란다. 가서 이순
신(李舜臣) 장군 유물과 거북선 모형을 보고 환성을 지르며 좋
아했다 한다. 언제인가 학교에서 거북선 이야기가 나왔을 때
한 반에 있는 일본인 이세 아이가 고개를 푹 숙이며 말을 못 할
때 저 혼자 뽐내고 그 후로 이순신 장군의 숭배자가 되었는데,
뜻밖에 눈앞에 사적(史蹟)을 보고 모형을 보니 얼마나 환희에
찼겠는가. 그 소리를 할아버지께서 들으시고 갖고 계시던 한
자 크기의 이순신 장군 동상을 주신다고 말씀하셨더니, 떠나는
전날 잊고 갈까 봐 잠을 잘 못 자고 애를 썼다 한다. 무게가 상당
해서 짐에도 못 넣고 모셔 안고 자랑스럽게 만족스럽게 떠나는
모습을 흐뭇이 보았다.

눈부신 발전을 한 서울도 놀랍지만, 사치스런 모습은 겁이 나는 모양이다. 그곳선 몇 전의 싼 물건을 사려고 신문광고란을 매일 뒤적이는 주부들이 대부분이고, 누구나 돈을 쓰려면 계획을 세우고 수입을 생각해서 돈을 쓴다 한다. 생각하며 사는 생활이 즉흥적인 행동은 할 수 없게 되어 있다 한다.

우리가 말하는 변하지 않았다는 말은, 생각하는 목적에 변함이 없다는, 즉 주위 환경에 구애됨이 없이 본연의 자세 그대로를 갖고 있다는 말일 것이다.

그도 자기 일을 뚜렷이 갖고 떠났기에 그곳 생활을 고생스럽게 하면서도 항상 떳떳한 자세였다. 이번에 보니 하나도 변한 게 없었다. 공손하게 진중하고 자신 있는 모습이다. 그래 미국엔 언제까지 머무를 것인가 물어보니, 이번 여행이 자신이나 아이들이 얼마나 적응하나 보러 왔다 한다. 아이들은 오던 날

부터 토박이 한국인에 틀림없다. 하나도 놀라지 않고 실망 안 하는 걸 보면 부모들이 한국의 소식을 항상 정확히 알려 주어 온 게 분명하다.

이왕 설비 좋고 공부할 수 있는 여건에 놓여 있으니 "훌륭한 업적이나 내 가지고 돌아와야지요. 나머지 일할 수 있는 힘은 조국에 와서 봉사해야지요" 했다. 자기를 잃지 않고 떳떳이 조국을 향해 생활하는 외국에 있는 한국인의 모습을 나는 보았다.

나는 심플하다

내 마음으로서 그리는 그림

우리들의 주위에는 여러 가지 좋은 모양과 아름답게 보이는 것이 많습니다. 이것은 새삼스럽게 말할 필요도 없이 여러분도 다 아시겠지만 이제 다시 한번 잘 관찰하여 보기로 합시다.

여러분이 쓰고 있는 물건은 무엇이든지 좋습니다. 책상 모양이나 책꽂이 또는 책상 위에 놓여 있는 화병이나 잉크병 등을 자세히 보면 모두 보기가 좋을 것입니다. 그러나 우리가 보아서 마땅치 않을 때는 보기 좋게 잘 꾸밀 수도 있습니다.

아침, 학교에 가는 길에서도 여러 가지 사물을 자세히 살펴보면 볼수록 아름다운 것이 많습니다. 멀리 보이는 산이라든지 쭉 늘어선 가로수라든지, 또는 벽돌집 옆에 회(灰)로 지은 집, 판잣집 들의 빛의 조화라든가 제각기 가지고 있는 모양, 그리고 사람들의 옷차림의 변화, 자동차의 모양, 상점에 놓여 있는 가지각색의 상품 등, 우리가 살펴보면 볼수록 아름답고 보기 좋은 것들이 많다는 데에 놀라지 않을 수 없습니다. 마치 태양이나 공기가 우리의 주위를 떠나지 않는 것과 같이, 우리에게

는 아름답고 보기 좋은 것들이 쉴 새 없이 보여지고 있습니다. 이와 같이 우리가 사물을 보고 느끼고 하는 것이 즉 그림의 출발입니다.

우리가 일상 사물을 대하고 그 가운데 아름다운 것을 많이 발견하면 할수록 우리는 그림에 대한 시각이 높아지는 것입니다. 우리 조상님들이 만드신 좋은 작품을 많이 한자리에 모아서 전시해 놓은 곳, 즉 박물관에 가서 그 하나하나를 자세히 보고 훌륭한 미술품을 감상하는 것도 대단히 필요한 일입니다. 그리고 요즈음 열리는 화가들의 미술 전람회에 가서 그림을 보

고 '선배와 선생 들의 그림은 어떠한가, 또 무엇을 어떻게 표현하였나' 하는 것을 직접 보고 느끼는 것은, 설령 그 전람회에 걸린 그림이 알기 어렵다 하더라도 반드시 배우는 사람에게는 필요한 일입니다.

저 미술의 도시라고 하는 파리의 얘기를 들어 보면, 그곳 시민들은 일요일마다 진열관에 가서 훌륭한 미술품을 감상하는 것이 상식이 되었다고 합니다. 그러기에 국민학교 학생들도 그림에 대해서는 상당한 지식을 가지고 있다고 합니다.

우리가 이와 같이 보고 느끼는 것도 중요한 일이지만, 보고 느낀 것을 직접 꾸며 보는 것도 또한 중요한 일입니다. 사람들의 얼굴 모양이 제각기 다르고 또 그 사람의 성질이 각각 다른 것과 같이, 우리가 꾸미는 작품도 꾸미는 사람에 따라 다를 것입니다.

전에는 학교에서 그림책을 내주어 이것을 그대로 베끼는 것

을 주로 하였습니다마는, 이것은 대단히 좋지 못한 일입니다. 책을 베낀다는 것은 자기가 보고 느끼는 것을 무시하고 다른 사람이 꾸며 놓은 것을 모방(흉내)하는 것입니다. 그러므로 우리가 앞으로 그림을 그릴 때는 자기가 보고 느낀 것을 자기 손으로 그리는 것이 소중한 것입니다. 다른 사람이 아름답게 꾸며 놓은 것을 보고 느끼는 것은 좋은 일이지만, 그것을 그대로 베끼는 것은 좋지 못한 일입니다. 즉 자기가 본 대로, 느낀 대로 솔직히 꾸며 보는 것이 참된 일입니다.

그림을 보고 느낀 것을 제힘으로 자꾸 그리는 중에 흥미가 붙게 되고, 흥미가 날수록 더욱 좋은 작품을 꾸며 나아가야 하는 것입니다.

하나하나 좋은 작품을 꾸며 보는 즐거움! 이 즐거움은 역시

자기가 좋은 그림을 그려 보지 않고는 느낄 수 없는 것입니다. 얼마나 즐겁고 기쁜 일인가 여러분도 하나하나 잘 관찰해서 좋은 작품을 꾸며 보십시오.

그림을 그리려면 재료가 필요한데, 이 재료도 각각 성질이 다르고 범위가 큽니다. 이것은 추려 보면 크레용, 크레파스, 그림물감, 템페라, 유화구 등인데, 각기 성질을 조사하여 봅시다.

크레용은 여러 가지 빛을 초와 섞어 만든 것인데, 그대로 도화지에 사용합니다. 크레파스는 그 빛이 강하고 직접 그리게 되는 편리한 것입니다. 그리고 수채화구는 물에 타서 쓰게 되며, 템페라는 수채화구에 비하여 불투명합니다. 유화구는 기름에 타서 나무판이나 화포(캔버스)에 그리는 것입니다.

이 쓰는 방법에 있어서는 여러 가지로 재미있는 방법이 많으나, 이것을 일일이 말하기는 어려운 일입니다. 왜냐하면 사람에 따라 사용하는 방법이 다르기 때문입니다. 그 외에 연필로만 조화(調和)를 만들어 그릴 수도 있으며, 또 색지를 보기 좋은 모양으로 오려 붙일 수도 있고, 또는 색 헝겊을 오려서 붙일 수도 있으며, 여러 가지 재료를 혼합해서 쓸 수도 있습니다.

이와 같이 재료라는 것은 자기가 꾸미면 얼마든지 재미있는 것이 될 수 있으므로 제각기 재미있게 꾸며 보기로 합시다.

그림은 그려 보며 연구하는 것이지 이렇게 말로써 하기는 쉬운 일이 아닙니다. 생각나는 대로 써 보았습니다. 도움이 될는지 의문이 됩니다만, 잘 읽고 좋은 그림 많이 그리기를 바랍니다.

발상과 방법

벗들 사이에 나는 퍽 편벽된 사람처럼 알려져 있는 성싶다. 그
것은 인간적인 데서 오는 것도 있겠지만, 그보다도 화가로서
그런 것 같다. 나는 본시 화면(畫面)의 구성이 떠오르기까지는
내 자신에게는 물론이고, 내 주위의 사람들에게 퍽 괴로움을
준다. 이래서 한 폭의 그림이 되고 보면, 또 그 그림이란 게 보통
상식으로 되어 있는 그림과는 달라 퍽 괴상한 것으로 뵈어지는
모양이다. 사람마다 내 그림을 보고는 그림의 설명을 요구해
온다. 그림을 그리는 누구도 그렇겠지만, 나는 항상 무엇인가
를 생각하고 있다. 그 생각이란 게 그림의 발상으로 되는 것은
물론이다. 이 생각이 좋고 나쁜 것으로 그림의 됨됨이 또한 결
정되기도 한다.

　나의 생각이란 것은 무어 특이한 것은 아니다. 외부에서 오
는 여러 가지 포름(forme)을 재구성하는 일이다. 즉 산만한 외
부형태들을 나의 힘으로 통일시키는 일이다. 인상파를 분수령
으로 하고 그 이전의 화가들—고전파, 자연주의, 낭만파 그리

고 사실주의의 화가들은 그림의 대상을 결정한 다음 그것에 충실하면 되었다. 그러니까 자연 이들에게는 자아에서 이루어지는 사고방식을 찾아볼 수는 없었던 것이다. 그러나 인상파 이후의 그림은 한 말로 말하면 그 자아의 발견이라고 해도 무방하다. 자기에 대한 사고방식, 이것이 오늘의 그림을 옛날의 그림과 구별 짓는 키 포인트다.

한 작가의 개성적인 발상과 방법만이 그림의 기준이 된다. 그러나 지금까지 있었던 질서의 파괴는 단지 파괴로서 결말을 지어서는 안 된다. 개성적인 동시에 그것은 또한 보편성을 가진 것이 아니어서는 안 된다. 즉 있었던 질서의 파괴는 다시 그 위에 이루어지는 새로운 질서일 때만 의의가 있다는 말이다.

그러니까 항상 자기의 언어를 가지는 동시에 동시대인의 공동(共同)한 언어를 또한 망각해서는 아니 된다. 이런 점이 오늘날 작가들의 고민이 아닐 수 없다.

자화상의 조각

문득 전에 읽어 보던 화가의 수기(手記)가 생각난다. 들라크루아(E. Delacroix)의 일기라든가 로댕(A. Rodin)의 말이나 고흐(V. van Gogh)의 편지 또는 고갱(P. Gauguin)의 『노아노아(Noanoa)』, 이러한 것을 들 수 있다.

'들라크루아의 일기'는 일상 자기의 제작생활을 일기로 수록한 것이며, '로댕의 말'은 제작 주변에서 일어난 체험을 말로 기록한 것이다. '고흐의 편지'는 자기에 가장 가까운 동생에게 자기 심변(心邊)을 전한 것이며, '고갱의 노아노아'는 자기 그림의 이상지인 타히티 섬의 생활기록인 것 같다.

이와 같은 수기는 작가 자신의 제작과정이며 자신의 고백인 것이다. 개개의 체질에서 나오는 진지한 것임에 현대에서도 납득이 가는 경우가 많다. 이러한 것은 작가 본연의 자세이기에 현대 또는 영원히 이끌고 나갈 본질성을 가진 것 같다.

작가들은 대화로서보다도 상호 접근에서 오는 이해의 경우가 많은 성싶다. 이러한 것은 작가 개개인의 본질이 또렷함을

말하는 것이며, 체질의 희박성은 그 작가를 무가치하게 만든다.

평론가인 발레리(P. Valéry)가 화가 드가(E. Degas)에 대하여 쓴 회화론은 당연하다. 그런가 하면 전에 〈마흐(마야)〉라는 영화가 상영되었다. 이것은 십팔세기의 화가 고야(F. Goya)의 생애를 영화로 제작한 것이다. 또 최근으로는 피카소(P. Picasso)의 제작과정을 기록한 기록영화도 있다. 이때 기록영화를 만든 사람이 피카소에게 공개를 하여도 좋으냐고 물었을 때, 대뜸 "그것은 당신의 작품이요"라고 대답했다 한다.

몇 해 전만 하더라도 전람회장의 관객들 사이에 몇몇 사람은 그림에 손을 대는가 하면 질문 아닌 질문을 하는 사람도 있어 곤란을 겪어 왔다. 요사이는 회장(會場)마다 관객이 끊임없고,

무리한 조건을 가져오는 일이 없어졌으며, 오히려 그림을 본다는 것이 상식화되어 가고 있는 경향 같다. 화가와 관객 사이가 융화되어 가는 감이 있어 우리 작가들로서는 기쁜 일이 아닐 수 없다.

예년에는 성하기(盛夏期) 혹은 연말에는 미술전람회가 없다시피 하던 것이 1961년도에는 한 해가 무휴(無休)가 되다시피 각 전시장에 미술전람회가 개최되고 있어 전람회에 쫓기다시피 헤매었다.

거기에는 여러 가지 성질의 전시회가 있어 아동전부터 중·고등학생전, 미대전(美大展), 또는 동인전, 개인전, 귀국전 등 헤아릴 수 없이 미술전람회가 개최되고 있다.

이와 같이 전람회의 성황은 화가의 역량과 지속성을 말하는 것이며, 화단으로서도 좋은 일이라 하겠으나 작가로서는 성황과 혼란은 구별해야 할 것이며, 조작적인 전시보다 발표하는 전시가 되었으면 싶다.

요즈음 특히 눈에 뜨이는 것은 젊은 세대의 회화의 활동일 것이다. 화단으로서 가장 주목할 일이며 희망적인 일이라 하겠다. 수년 전만 하더라도 반항적이고 행동적인 것이어서 그 젊음을 과시하여 왔다. 따라서 그 의욕 면에서 찬동하여 왔던 것이다. 화단의 가장 중요한 자리를 차지한 그들임에 오직 자아를 발견해야 한다. 화면은 영원히 늙을 수가 없는 것이다.

돌아가는 말 중에 몇 가지 좋아하지 않는 말이 있으니 '기성(旣成)'이라는 말이며, 더욱 '기성작가'라 함은 있을 수 없는 것이 아닐까 생각된다. 작품이 기성이 될 수 없는 까닭이다. 그러나 왕왕 기성작가라고 부르고 불리고 하는 걸 볼 때 매우 불쾌함을 느낀다. 또 하나는 '예술가'라는 말이다. 예술은 광범한 것이다. 작가는 예술을 이해하려는 것이며 자기의 예술을 찾는 데 있다. 즉 작품을 제작하는 작가라야만 하겠다. 말하자면 제작을 함을 말하는 것인데, 제작은 창의성이 있어야만 한다. 즉 자기를 찾아보자는 것이며, 나아가서는 자기 자신을 또렷이 하는 것이다. 그러기에는 순수성을 갖는 게 좋겠다.

뉴욕의 「현대한국회화전」

아마 십여 년 전 일인 듯싶다. 미국에서 프셋티 여사가 한국 화가들의 그림을 수집하겠다고 내한하였었다. 프셋티 여사는 뉴욕 월드하우스 갤러리가 마련하는 「현대한국회화전」에 전시될 작품의 선정을 위하여 그 화랑에서 직접 파견되어 온 사람이었다.

우리 화가들의 작품이 외국에 소개되기는 그것이 아마 처음인 성싶다. 그 당시만 하더라도 한국 화가로서는 처음 당하는 일이요, 또 하나의 체험이 아닐 수 없었다. 그래서 그런지 그때를 생각하여 보면 별의별 난센스나 조리 없는 일들이 많아서 고소(苦笑)를 금할 수 없다.

말하자면 화가의 체통을 잃은 일 하며, 추태 아닌 추태도 연출했었다. 한 가지만 그 예를 들어 보더라도, 이상범(李象範) 씨 같은 분은 출품을 거부하자 그 자제 되는 이건걸(李建傑) 씨의 작품이 이상범 씨 작품인 것처럼 위장된 채 출품되기도 했었다.

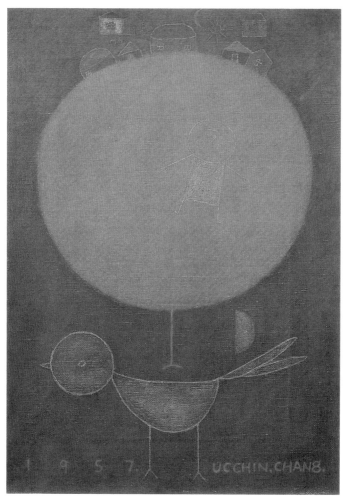

〈나무와 새〉 1957. 캔버스에 유채. 34×24cm.

어쨌든 수집 온 당사자도 당황하여 일 개월여를 경과하여 겨우 수집을 끝냈던 것으로 기억된다. 이것은 모두 지나간 일이거니와, 역시 화가들은 그들의 체통을 갖춰야 하겠다는 생각은 지금도 변함이 없다.

이리하여 선정된 작품으로는 동양화와 서양화를 합하여 서른다섯 명의 작가의 작품 예순두 점이 소개 전시케 된 것이었다. 그때 나의 〈나무와 새〉 작품이 선정되었다.

다른 작품은 대부분이 폭이 큰 대작이었는데 나의 소품(4호)이 그중에 끼게 된 것이다. 선정이 끝난 후 프셋터 여사와 만나 작품의 계약을 하였다. 전시 화랑은 뉴욕의 월드하우스 갤러리라 하였고, 전시 기간은 이 년이라 했다.

이렇게 해서 이 년간을 이 그림은 뉴욕에 가 있게 되었고, 진열 중에는 전시목록도 전해 주었었다. 그리하여 나에게 돌아온 것이 지금부터 사 년 전의 일이다. 생각해 보면 이 그림은 나의 작품 중 가장 고난을 겪은 작품인 셈이다.

나의 작품 중에서도 구작(舊作)에 속하는 이 그림은 그 당시 나의 조그만 초가 아틀리에에서 그려졌다. 나는 그때 많은 그림을 그렸다. 이 그림은 별로 꾸미지도 않고 생각나는 대로 그려져 있다. 즉 계획적인 그림은 아니다.

지금도 그렇지만, 그리기 시작할 때와 결과는 전혀 다른 것이 되어 간다. 처음 생각나는 대로 이것저것 나열해 놓고 보다가 차근차근 정돈하여 본 결과가 이러한 것이 되었다. 그때의 그림을 보면 대체로 순수하다.

나의 제작과정에 있어서 그리는 행위는 즐겁다. 그러나 정리하여 가는 데는 또 큰 고통이 따르는 법이다. 역설적인 말 같기도 하나 이러한 과정이 나에게 또한 무한히 즐거운 순간순간을 마련해 준다.

그 당시에 내가 그린 그림은 여러 곳으로 분산되어, 내가 지금 갖고 있는 것은 불과 두세 점에 불과하다. 다른 곳에 가 있는 그림 중에서 지금도 생각나는 작품들이 몇 점 있다. 그러나 소장한 분들이 나의 그림을 알아주고 또 소중히 다루어 주어 나는 그것을 항상 만족하게 생각하는 것이다.

예술과 생활

요즈음에 와서 우리는 생활예술이라는 말을 자주 듣고, 쓰이기도 한다. 이는 아마도 생활의 예술이요, 생활하는 예술이요, 생활을 그리고 생활을 발견하며 나아가 생활을 중심으로 생활 그 자체를 소재로 하는 생활창조예술임을 뜻하는지 모르겠다. 어쨌든 이전의 예술시대에 통념으로 여겨 오던 예술지상주의로부터 시작되어, 고립된 예술의식이요 혹은 생활을 초월하거나 등져 버리려는 순수예술파, 그리고 도대체 생활 같은 것은 아예 예술을 위해 존재되기도 하며 때로는 거추장스럽게까지 생각되어 왔던 것이다.

지금도 별로 달라지진 않았지만, 전날 파리 그 어느 뒷골목 삼류 선술집에 드나들며 빵 한 조각으로 연명한 모든 인상주의 화가들이 그랬고, 또한 그들은 작품을 위해 불나비처럼 몸을 태우며 생활을 질질 끌고 다닌, 마치 예술만을 위해 태어난 귀재(鬼才)들이었다. 만일 그들이 생활을 가졌더라면, 아니 적어

도 호주머니 속에 돈푼깨나 만지작거렸다면, 가정에 눈곱만치라도 안일(安逸)을 구했더라면, 그들은 그렇게 흔해 빠진 재료로 불멸을 창조하진 못했으리라.

인간의 참된 모습(인간 내면의 심연을 파헤쳐 들어가서까지)과 자연의 참된 섭리를 화폭에 옮김으로써만이 스스로 승화(昇華)하려는, 고귀한 정신에 기인됨이 아닐까. 그리고 그들은, 그들의 능력이 생활의 만족을 통해 예술에 도달할 수 없으리만큼 그들은 예술창작에 온갖 정열과 생명을 바쳤던 것이며, 따라서 생활을 처리하지 못한 부작용이 항상 찌꺼기처럼 따라다니게 되었으나, 예술이라는 신성한 제단에 바쳐진 자신에게

그들은 하염없는 사랑과 고통의 행복을 감수함에 감사했던 것
이다.

그리하여 언제나 비워 놓은 자기 자리에 황홀한 영상과 종교
적 법열(法悅)이 신필(神筆)과 함께 비로소 자기의 제이(第二)
의 생활을 창조해 갔던 것이다.

그러나 지금은, 적어도 이 땅의 예술풍토는 그러한 역사성조
차 지니지 못한 채 판도가 바뀌었거나 점차로 바뀌어 가고 있
다. 어찌 '생활이 없는 예술가나 예술이 과연 존재할 수 있는가'
라고 성급히 따지며, 그것은 '예술을 위한 예술'의 이상에 불과
하며, 생활을 위한 구체적이고도 다양한 그리고 실질적인 방법
의 예술이 되어야 하며, 오랫동안의 인내와 고독한 창작과정에
서 벗어나 지름길로 빠르고 정확하게 알맹이를 찾는 방법론적
예술이라고 주장하기에, 모든 재료의 충만과 정신적 안정과 충

분한 영양과 휴식의 그 어느 것도 없이는 예술은 능력 밖의 것임을 말하고 있는 것이다.

이는 때로 자유스럽고도 엄청난 비약(飛躍)과 참을 수 없는 괴기성(怪奇性)에까지 이르기도 하며, 다양하고 다질(多質)한 품성을 노출하려는 비성격적(?) 경향에 흐르기조차 한다. 안으로는 가정에 모든 시설의 확보와 밖으로는 높은 학력(學歷)과 이력(履歷), 교재(敎材) 범위의 넓음에 따라, 사회참여 문제는 그의 예술적 성품을 조성하고야 마는 결과에 치닫는 것이다.

으레 웬만한 지식인의 자제들이라면 어려서부터 예술기능의 발견을 위해서나 교양으로서나 과시적인 면(?)에서 피아노나 바이올린 정도는 가르쳐 줘야 한다는, 자칫 특성화하려는 유행성 환경조건하에서, 우리는 때때로 생활을 못 하도록 어려운 예술가들의 어두운 행로를 보는 것이다. 그리고 오죽 못

났으면 하고 배고픈 그들의 행로를 비웃기조차 하는 것이 아닌가. 알아주지도 않는, 나약한, 사치스럽게 여기는, 권위주의적인, 화폐경제 시대의 예술풍토에서 예술가는 지조(志操)를 잃고 굴욕을 밥 먹듯, 자긍하고 자위할 만한 아무것도 찾지 못한 채 뒹구는 것이다.

생활은 모름지기 생명의 영위이며, 예술은 생동하는 생명의 추구이며 나아가 창조라고 한다면, 예술은 생활을 잉태하여 창조된 생명을 분만케 하는 원동력 그 자체인 것이리라.

그리하여 "분만될 시기를 꿋꿋이 기다리는 일, 이것만이 예술가의 '삶'"이라고 말하는 라이너 마리아 릴케(Rainer Maria

Rilke)처럼, 꾸준하게 추구하며 만들어 가는 과정에서 날마다 그것을 배우고 괴로워하면서, 배우고 그 괴로움에 지침이 없이 그 괴로움에 감사하는 데 예술가의 생활은 충만하리라 믿는다. 또한 예술은, 생활 자체는 물론 시대조류와 유행과 그 어떤 외부적 영향에 비례하거나 논할 수 없으며, 다만 그 모든 것을 포용하며 모든 것들의 자체를 이루는 핵심과 근원을 뚫고 파헤쳐 그 파헤친 위에 다시 창조된 예술이어야 하며, 이는 생명의 진리처럼 영원하며, 이는 영혼을 자극시키는 발랄한 영(靈)의 대화체(對話體)이기도 한 것이다.

그러기에 예술을 진작시키는 창작생활은 서투른 타협 없이 죽음과 친근해져 스스로 발랄하게 피어나는 꽃으로서의 열매 과정이며, 만인을 영원히 황홀케 하는 수없는 꽃의 씨앗을 심는 아릿한 연민이 스며 있는 것이다. 그들의 그러한 과정이 자기 집착이나 고집이 아니라 자연스럽게도, 대견스럽게도 창조를 훌륭히 해내고 있으며, 그에게는 그 누구의 시선이나 자신의 불분명한 것이 없을 뿐만 아니라, 그는 애초부터 생활 속에 예술을 인위적으로 끄집어들이려는 극히 위험스런 장난을 넘어섰고, 그리고 그는 자기의 생활은 자기만이 하며 자기의 생활을 그 누구의 생활과도 비교하지도 않았으며, 때문에 그는 그의 창작생활 이외의 것은 그에게 쓸데없는 부담밖에는 아무 소용이 없는 것이다. 그것은 마치 승려가 속세를 버렸다고 해서 생활을 버린 것이 아니라, 오히려 부처님과 함께하여 그 뜻을 펴고자 하려는 또 하나의 생활이 책임 지워진 것과 같이, 예

술도 결국 그렇듯 사는 방식임에 지나지 않음이리라.

그리하여 예술작품은 인간의 생명처럼 무한히 고독한 것이다. 아니, 그것은 무한히 고독한 작업의 산물인 것이다. 이 대규모적인 고독의 물결이 예술가도 채 못 되는 나의 생활에 마구 덮쳐 와서 자칫 생활을 잃어버리려는 망각 속에서 버둥대려는 가련한 자신을 보는 것이다.

결국 자학(自虐)이라는 엉뚱하고도 무서운 시련을 겪어야 하는 옆길(?)로 들어서서 극히 속물적인 방황과 자기도취에, 그것조차 이젠 구역질을 느끼는 그런 슬픈 이야기가 내 몸과 몸 주위를 돌아다니며 화판에 비친, 거칠게 일그러진 또 하나의 나의 모습에 달려들어 온통 검게 물들어 버리려 하지 않는가.

아, 예술의 영원한 순간을 위하여 우리 모두 잔을 들지 않겠는가.

표현

"나는 심플하다." 이 말은 내가 항상 되풀이 내세우고 있는 나의 단골말 가운데 한마디지만, 또 한 번 이 말을 큰 소리로 외쳐 보고 싶다. "나는 깨끗이 살려고 고집하고 있노라." 이렇게 말한다면 혹 나를 아는 사람 가운데는 고소(苦笑)를 던지는 사람들도 있을는지 모른다. 그 친구, 머리나 수염을 언제 깎는지도 모르면서 혼자서만 깨끗한 체한다고 말이다.

그러나 내가 말한 것은 외모를 말하는 것이 아니고 정신생활을 이야기하는 것이며, 그런 면에서 나는 적어도 내 일에 충실하고 내 일에 충실한 한 스스로 떳떳한 생활이라 감히 자부하고 싶다.

이렇게 말한다면 혹자는 또 나 보고 교만한 사람, 독선적인 인간이라 비웃을는지도 모른다. 그러나 나는 교만이 겸손보다는 좋다고 생각한다. 적어도 교만은 겸손보다 위험하지 않으며 죄를 만들 수 있는 조건이 깃들어 있지 않기 때문이다.

사람은, 특히 지각이 있는 사람이라면 자기 일에 대해 보다

엄격해야 하며, 자신에 대해서는 냉정할 줄 알아야 한다고 생각한다.

많이 알고 깨달아(inspiration) 행〔作業〕하는 게 우리의 생활과 정일진대, 안다는 경지가 밑바닥부터 알고 촉감부터 알아야 할 것이며, 모든 것을 알기 위해서는 모든 사물을 철저히 보아 주어야 할 것이다.

착실히 그리고 철저하게, 그러면서도 친절히 보거나 보아 주지 않고 데면데면 지나치는 것은 사물을 보았으되 허술히 보았다는 것밖에 안 되며, 잡념이 섞였다고도 볼 수 있을 것이다. 따라서 그것은 순수하지 못했다는 이야기가 되며, 순수하지 못했다는 것은 그 순간을 휴식했다는 뜻이 되고, 그것은 또 생명이 없는 행위, 즉 아무런 뜻이나 보람〔結果〕을 찾을 수 없는 무의미

한 죽은 행위로밖에 볼 수 없을 것이다.

그러니까 먼저 자기 일에 충실하자는 이야기다. 이것은 상인이나 학자나 작가나 매한가지라고 생각한다.

표현은 정신생활, 정신의 발현이다. 표현이 쉽고도 어려운 것은 자기를 내놓는 고백이 되기 때문이다. 단지 물감만을 바른다 해서 표현일 수 없으며, 자기를 정직하게 드러내 놓는 고백이 될 수도 없는 것이다.

그래서 나는 외국에 가는 젊은이들에게 자기를 가지고 가라고 일러 준다. 다시 말해서 상품 하나를 가져가더라도 자기가 만든 것을 가지고 가라고 타이른다. 자기가 들어 있는, 자기가 만든 물건을 말이다.

발산(發散)

나는 항상 같은 과정을 밟아 왔고, 또 일정한 시간을 내 나름대로 보내 왔다. 다시 말해서 그림으로 지내왔다고 할 수 있다. 모두들 나를 보고 변동 있는 생활, 고집 있는 생활, 또는 괴이하고 이단적인 생활이라고 말하고 있는 모양인데, 그것은 내 자신의 생활에서 오는 제삼자의 말인 모양이다.

사람은 누구나 일정한 자기 생활 중에서도 변화가 있어야 하며, 그렇기 때문에 자극을 꾀하고 또한 변화를 가지려 한다. 언제나 정돈상태에 있을 수는 없을 것이며 자기 나름의 아이디어를 갖기 마련이다. 즉 계속적인 정지상태는 있을 수 없는 것이다. 일반적으로 사람들은 생활의 변화를 모색하는 한 방편으로 산보를 하거나 등산을 하거나 운동을 즐기기도 하지마는, 나의 경우에는 주로 발산의 형태로 바꾸어진다. 제작이라는 행위에 있어 그렇고, 생활 자체에 있어서도 그렇다.

발산에는 양식도 없고 규칙도 없어 그때그때에 따라 각양각색이다. 잠잠할 때가 있는가 하면 격동으로 치달을 때도 있다.

심한 경우에는 광기에 가까울 때도 있다. 그래도 언제나 자기를 곧 찾고 만다. 수복 직후 있었던 일이 생각난다. 계엄하(戒嚴下)라 통금으로 발이 묶여 무료하던 중 몇몇 친구들과 어울려 술을 마시고 떠들다 도가 넘치도록 마셨다. 취한 김에 창가에 오똑 올라앉아 보니 캄캄한 중에도 바깥쪽이 환한 것이 꼭 침대 같이만 보여 그냥 눕고 말았다.

취중에도 다리가 스르르 내려가는 것 같더니 쾅 하고 둔하게 부딪는 감이 들어 놀라 잠이 깨었다. 이층 창가에 앉았다가 뒤로 떨어진 것이다. 친구들이 당황해서 의사를 불러왔으나 말짱한 나를 보고 어처구니없어 하며 자살할 우려가 있으니 조심하라고 이르는 걸 들으며 혼자 웃은 일이 있다. 후일 공초(空超) 오 선생님이 듣고 "무의식 상태에서 떨어지면 다치지를 않는다"고 하신 말씀이 생각난다. 이러한 무의식의 행위를 이 외부에서 받아들일 때 괴이하게 보이는 모양이며 이질적으로도 느껴지는 모양이다. 하지만 내 자신은 평범하게 그림생활을 하고 있을 따름인 것이다.

저항

누구나 그러하듯이 사람은 언제나 어디서나 저항 속에 사는 것 같다. 좋은 일이 있을 때는 그 기쁨을 적절히 억제하고, 슬픈 일이 있을 때는 그 괴로움을 이겨내려고 노력하는 따위가 다 그런 것이 아닌가 생각된다. 그뿐 아니라 인간은 모든 행동에서 또는 생활을 하는 모습에서 한결같이 자제하고 조심하며, 세심하게 그리고 신중하게 스스로를 이끌고 있음을 볼 수 있다.

그러니까 실업가(實業家)는 경영과 인사관리를 어느 만큼 참을성 있게 잘하느냐에 따라 그 업체의 유지발전이 가능할 것이고, 학자는 서적(書籍)에서, 문필가(文筆家)는 문자가 저항의 대상이 될 수 있을 것이다.

다시 말해서 누구를 막론하고 직업인은 모두가 자기 직책을 빌려 스스로의 생명에 대한 순수성을 지키려 하고 안간힘을 쓰며, 이 순수성에 대한 타인의 침해를 막으려 드는 것이 상례(常例)이다. 이것은 자신에 대해서도 매일반이다.

내가 아는 사람으로 한동안 열심히 절을 찾아다니던 사람이

최근 들어서는 절을 찾는 빈도가 줄어들고 스스로의 생활 속에서 믿음을 찾으려 노력하는 사람을 봤다. 이 사람이 남을 대했을 때나 사물을 대했을 때에 반드시 먼저 기도를 하는 것 같기에 짐짓 "부처님께 나만 복 많이 달라고 비는 거냐"고 물어보았더니, 대답이 "부처님께 달라는 게 아니라 공양(供養)합니다. 내가 갖고 있는 선입감(先入感)으로 상대방을 대하지 않으려고, 또 물건은 내 것 네 것, 크고 작다 등으로 자기 판단을 않으려고, 내가 지금 갖고 있는 생각을 부처님께 먼저 바치고 있습니다"라고 말하는 것이었다. 그 말을 듣고 공감하는 바가 있어 더 물어보질 않았다. 그분은 좋은 생각을 오래 갖고 있으면 슬픔이 뒤따르고 슬픈 생각을 갖고 있다 보면 자멸이 올 것이니, 상시(常時) 마음에서 일어나는 생각을 부처님께 바치고 공경심으로 살고 있는 게 분명했다. 이것이야말로 참다운 저항 속에 사는 인간의 모습이라 할 것이다.

　나의 경우도 어김없이 저항의 연속이다. 행위(제작과정)에 있어서 유쾌할 수만도 없고, 소재를 다룰 때 기교에 있어 재미있게 나왔다 해도 결과[表現]가 비참할 때가 많다. 이렇다 보니 나의 일에 있어서는 저항의 연속이 아닐 수 없다. 바꾸어 말해서 자기만족이 있을 수 없으며, 자기만족이 있을 때에는 그것을 자신의 종식(終熄)이라 생각하고 달게 감내하고 있다. 일상(日常) 나는 내 자신의 저항 속에서 살며, 이 저항이야말로 자기의 존재라고 생각하고 있다.

새벽의 표정

초가의 맛

요즈음 초가(草家)를 헐어 버리고 새로 양옥(洋屋)을 지었다.
친구들이 내 그림과 같다고 한다.

그러고 보니, 내가 물론 건축가는 아니지만 일상 제작과 같
이 마음대로 뜯어고쳐 가며 지어 본 것 같다. 방도 늘고 화실도
생겼고 양식(樣式)도 편리하게 되었다.

1960.
UCCHIN.C.

그러나 전에 살던 초가 생각이 자꾸 난다.

새 화실에 앉아 본다. 마치 새 캔버스에 대할 때와 같이 서먹거린다. 주변이 푹 익어들질 않는다. 좀 때가 묻고 해서 어느 분위기가 되어 주었으면 싶다.

그러나 쉽사리 때가 묻을 것 같지도 않다. 살아가면 차차 때도 묻고 분위기도 만들어지겠지…. 그럴 때마다 초가의 손때 맛이 그립다.

매년 느끼는 일이지만 '새해'라는 말이 내 생리에 맞지를 않는다. 지금과 같은 심정이다. 새해라고 해서 새 기분을 내야 할 텐데 손때 묻은 묵은 기분이 좋으니, 역시 몸에 익은 분위기로 하던 일을 계속하는 게 속 편할 모양이다.

싱싱한 새벽

언제부터인진 몰라도 나에게는 이른 새벽의 산책이 몸에 붙었다. 고요하고 맑은 대기를 마시며 어둑어둑한 한적한 길을 걷노라면, 새들의 지저귐 속에 우뚝우뚝 서 있는 모든 물체의 부각(浮刻)이 씁쓸한 맛의 색채를 던져 준다. 이럴 때처럼 싱싱한 나무들의 생명을 느껴 본 일은 없다.

저마다 구김살 없는 다른 꼴의 얼굴들로 소리 없이 웃으며 생생한 핏줄의 약동(躍動)으로 속삭여 주는 듯도 하다. 시끄러운 잡음과 먼지를 뒤집어쓰지 않은 싱싱한 새벽의 표정을 나는 영원히 닮고 싶은 것이다.

1958. 4.　UCCHIN. ㄷ.

태동(胎動)

번거로움 속에서 느끼는 외로움은 현실에 타협 못하는 사치(奢侈)한 군상(群像)의 넋두리일까. 바삐 돌아가는 대열에 끼여도 보고 스쳐도 보았건만 역시 동떨어진 이야기 같다. 시간도 공간도 움직이지 말고, 거리를 메우던 인파도, 나를 괴롭히던 잡상(雜想)도 사라지고 고요하다. 이 정적(靜寂)에서 이루어질 태동(胎動)이 경자년(庚子年)의 송년보(送年譜)가 될 것인지, 정(靜)과 동(動), 동과 정이 윤회(輪廻)하는 시공에서 태동하는 삶의 새 보람이 될 것인지.

새해 인사

정초에 "복 많이 받으시오" 또는 "소원 성취하시오"는 오랜 옛날부터 내려오는 새해 첫 인사말이다. 좋은 덕담이며 적절한 말에 틀림없을 것이다. 나도 주기도 하고 받기도 했다. 그러나 웬일인지 피차에 전혀 감응이 없다시피 흘려 버리고 만다.

그렇다고 해서 사람에 따라 적절한 인사를 한다면 상대방에게 지나친 추궁을 하는 것 같기도 하고, 과분한 주문을 하는 결과가 되는 수가 있다. 내 얘기지만 친구들로부터 "올해는 개인전을 가져 보게" 또는 "올해 구상은 어떠한가" 하는, 나를 위하여 고마운 인사말을 받았는데, 받고 보니 중압감을 느끼며 우울해진다.

나는 친구에게 한다는 인사가 "올해는 피차 자기 일이나 꾸준히 하여 보세, 지난해는 별로 한 것이 없어" 이런 말밖에 나오지 않는다.

1962. UCCHIN.C.

세모(歲暮)에 서서

이 해를 돌이켜 보면 이루지 못한 거짓 약속들의 내 친구가 어디로 갔는지 송구스럽습니다. 욕심 내지 않고 간추려 세워 보았던 나의 계획들.

그러나 새해를 맞음에 또 한 번 거짓말을 할 수 있다는 연초(年初)의 특권에 나는 용기를 내어 봅니다. 연륜의 쌓임, 부정할 수 없는 순리(順理), 이는 성숙(成熟)을 향한 자연의 인과(因果)라고 되새겨 봄이 어떨까요. 우리들은 그림을 그리면서 시간의 영역을 메워 나갑니다. 나의 일한 지난 행적을 모아서 주위에 펼쳐 보이고 지도와 편달을 재촉받는 개인전, 동인전 모두 다 노고의 소산입니다. 그러나 온 국민의 기대 속에서 해마다 열리는 「국전(國展)」에 대해서 우리는 자그만 제의라기보다도 반성을 아니 가질 수 없습니다.

「국전」은 국가의 문화 수준을 시현하며 민족의 감성을 부감하는 얼굴로서, 그의 생김새에 국가가 갖는바 책임이 중하기 때문입니다.

　아무런 체내(體內)의 질적인 갱신(更新)을 꾀하지 못하고 양
적인 비대(肥大)에 안주와 성장을 구애받는「국전」, 이제 결단
으로서 성격의 새로운 창조를 고백해야 합니다. 장래가 약속된
새로움의 잉태, 세대의 연결을 위하여 우리들은 또 한 해를 맞
으면서 우리들의 새날을 책임 깊게 알아야 합니다.

산수(山水)

흔히 우리들은 산 좋고 물 좋은 고장이라고 한다. 알며 모르며
전해 내려오는 삼천리금수강산(三千里錦繡江山)이라는 말에도
있지마는, 그 산과 물에 조화(調和)가 묘하여 곳곳마다 특징이
재미있다. 어느 곳은 준엄(峻嚴)하며 계곡이 급한가 하면 완만
(緩慢)한 산세에다 강 흐름이 잔잔하다. 변화를 가진 우리 강산
은 능히 자랑할 만하다. 선현들도 시문(詩文)을 즐겼고 따라서
산수화가 생겨났는가 보다. 나도 둔감(鈍感)이기는 하나 산수
를 즐겨 그리곤 한다.

바다의 이미지

서늘한 바람이 좋아지는 여름이 왔다. 해마다 오는 여름에 별
로 생각이 떠오르는 것은 없고, 부산 피란 시절의 송도(松島) 바
다와 송도 앞 생활들이 왔다갔다 생각난다.

　실개울이나 녹음 우거진 조용한 심산(深山)이 여름에 적합지

않은 것은 아니나, 여름이면 모두들 시원하고 널따란 바다로들 가는 것이 대부분이다.

지금의 바다와 피란 시절 송도 앞 바다와는 차이가 있을지 몰라도, 지금도 잊을 수 없는 것이 통통배 지나가는 멀리의 바다와 바람에 깨지는 파도 소리, 늦저녁의 바닷가 산보, 돌을 모으며 다니던 모랫길….

이때 역시 좋은 그림이 많이 그려졌다. 주워 모은 돌들은 그대로 캔버스였다. 이 돌작품들은 피란 시절 친구들이 하나하나 모두 가져갔지만….

송도 앞에 집이 있었지만 뒷산 넘어 '감내(甘內)'를 더 좋아했었다. 자갈밭 앞까지 쭉 뻗쳐 온 큰 호수와도 같은 바다, 즐겨 가던 곳이긴 하지만 많이 가 보지는 못했고, 그러나 내가 제일 좋

아하는 바다이다.

그 이후 한 번도 부산 바다에 가 본 일은 없고, 몇 년 전 가족과 함께 인천에 하루 다녀온 것 이외에는 바다와는 별로 접촉이 없었다.

요사이 바다 풍경은 건강하고 풍성한 것을 상상할 수 있다. 나도 한번 다시 바다를 보고 싶어진다. 몇 년 후에라도 기회 있는 대로, 이번엔 동해안 쪽의 맑고 깊은 바다와 바위를 보러 가야겠다.

이번 여름엔 덕소 내 화실에서 한강이나 보면서 지내야겠다.

늘 푸른 꿈, 자유인

권력이나 지위나 돈에 욕심이 없고 또 바라는 마음도 없으니 항상 나는 자유인이다. 그러하기에 요행수 바라는 점쟁이를 모른다. 인간이 누구에게 무엇을 물 것이며 물음에 대답할 자 누구이겠는가.

생각하며 사는 사람들은 영감이 빠르다고 한다. 나 역시 덕소 화실에 앉아서 집에서 움직이고 있는 일, 일어날 일들이 감각으로 온다. 급히 집에 와 보면 반드시 변화가 있다. 어느 틈엔가 집사람에게 "점쟁인가" 하는 별명을 듣게 되었지만, 아직 내 점은 못 쳐 봤다. 점칠 일이 있어야지. 재수점을 볼 것이냐, 관운점을 물을 것인가. 그러나 모처럼의 청탁이니 한번 점쳐 볼까.

현재 하는 짓이 내일의 시작이요, 가능성이 보이는 것이 틀림없으니, 여지껏 나쁜 짓 안 했고 내 분수 이외의 것 탐해 보지 않고 자기 일만 붙잡고 오십여 년간 지켜 왔으니, 나에게 꽃필 날이 가까운 게 분명하다. 보기 거슬리는 꼴 주정 섞어 욕했으

niccim. c. 75,

니 그 업보로 화창한 봄 날씨에 간간이 비[雨]라. 봄비는 맏며
느리 손이 커진단다. 내가 뱀띠에 신년이 임자년(壬子年)이니
뱀과 쥐는 합(合)이라, 이리 보아도 좋고 저리 보아도 좋다. 가
난하지만 마음은 가장 부자인 나의 신년운수(新年運數)는 대통
운(大通運)이 분명하다. 좋은 작품 많이 나오고 그림도 팔려 내
손도 커질 것 같으니, 너무 해이해질까 염려스러워 마음 단속
해야 할 것 같다.

아이 있는 풍경
나의 신작(新作)

사십 년을 그림과 술로 살았다. 그림은 나의 일이고 술은 휴식이니까.

사람의 몸이란 이 세상에서 다 쓰고 가야 한다. 산다는 것은 소모하는 것이니까. 나는 내 몸과 마음을, 죽을 때까지 그림을 그려 다 써 버릴 작정이다. 남는 시간은 술을 마시고.

옛말이지만 '고생을 사서 한다'는 모던한 말이 있다. 꼭 들어 맞는다. 그림과 술로 고생하는 나나, 그린 나의 뒤치다꺼리를 하는 내 처나 모두 고생을 사서 하는 것이리라. 그래도 좋은데 어떡거나.

난 절대로 몸에 좋다는 일은 안 한다. 평생 자기 몸 돌보다간 아무 일도 못 한다. 다 써 버려야지. 술? 난 거의 덕소의 화실에 있다. 시내로 나오면 어지러워서 술을 안 먹을 수 없다. 술 먹는 것도 황송(?)한데 밥을 어떻게 먹으며, 안주는 미안해서 더욱 안 먹는다. 교만하게 반주 따위도 안 한다. 술의 청탁(淸濁)도

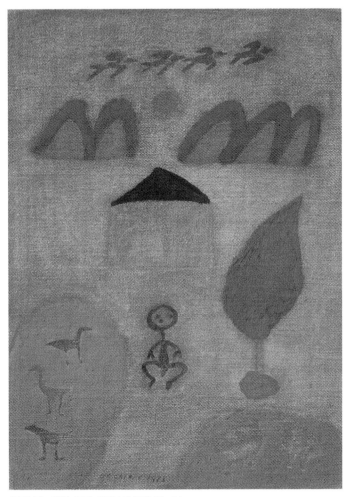

〈아이 있는 풍경〉 1973. 캔버스에 유채. 33×24cm.

가리면 뭘 하나. 요새 술이 나빠졌지만 어떻게 하나. 참아야지. 남들은 일하고 여가를 등산이나 낚시로 보내지만 나는 술로 보낸다.

그저 그림 그리는 죄밖에 없다. 그림처럼 정확한 내가 없다. 난 그림에 나를 고백하고, 다 나를 드러내고 나를 발산한다. 그리고 그림처럼 정확한 놈이 없다. 내년 봄에 전시회를 약속했더니 그림을 통 못 그리겠다. 목적이나 의도를 가지면 짐스러워지고 그게 꼭 그림에 나타난단 말이야.

똑딱선 오가는 끝없는 푸른 바다

봄, 여름, 가을, 겨울. 계절마다 촉감은 달라진다. 어김없이 찾아오는 사계(四季)의 변화를 나는 재미있다고 느낀다. 여름 하면 깊은 계곡에서 흘러내리는 개울을 찾거나 파도가 일렁거리는 넓은 바다 얘기를 하게 된다. 나의 경우는 바다와 멀리 떨어져 있는 탓으로 자주 산을 찾게 된다. 그러나 바다는 언제나 나를 회상에 빠져들게 한다.

피란 시절엔 부산 감천(甘川) 갯가에 살았다. 새벽잠이 없어 멸치 비린내가 물씬한 송도 앞바다로 산책 나가는 게 아침 일과였다. 자갈밭에 내키는 대로 앉아 하늘과 맞닿은 수평선을 바라보며 해돋이 광경에 심취하여 돌에다 그림도 그렸다. 내가 좋아하는 풍경은 끝없는 푸른 바다. 움직임이 있는 바다. 변화 있는 바다다. 섬이 놓여 앞뒤로 움직이는 듯하고 똑딱선이 오가는 변동은 바다가 아니면 느낄 수 없는 것이다.물결이 쏴 하고 밀려가면 싱싱한 바람 소리가 귓가에 멎는다. 환도(還都)한 지 이십여 년. 이 그림을 그리면서 불현듯 부산 바다가 그리워졌다.

새벽의 표정 183

마을에서

참새나 강아지같이 조그맣고 단순한 것들을 나는 사랑한다. 큰 것은 싫다. 같은 것이라도 친밀감을 갖고 바라보고 있노라면 나도 모르게 자연 속으로 동화되어 가는 느낌이 또한 즐겁다. 얼마 전 덕소에서 휴양 중 지붕 위에서 대화에 열중하고 있는 새들의 귀여운 모습이 재미있어 화폭에 옮겨 봤다.

〈마을에서〉 1976.

시초의 나로 되돌아오는 자세로

정사년(丁巳年) 새해이다. 또한 내게는 나름대로의 의미를 찾게 해 주는 해이기도 하다. 뱀해에 태어나서 몇 차례의 뱀을 거치면서 새로운 다짐을 해 보곤 하였겠지만, 이제 다섯번째의 그것을 맞으니 별다를 바도 없는 별다를 각오가 생긴다.

세상에 태어나 자신만을 위해 부대끼고 투덜거리며 살아 보는 것이 육십 평생이라고 한다면 이는 충분히 족한 기간이 될 것이다. 나를 위한 삶은 지금까지의 짧은 듯 벅찬 듯한 길이에서 머물러도 되겠다는 생각이다. 올해는 다시 태어난 기분으로 내 작업에 열중해야만 할 시기가 될 것 같다. 회갑(回甲)이 의미하듯, 시초의 나로 되돌아온다는 자세도 좋겠고, 나를 위한 삶에서 이제는 화살을 외부로 돌릴 차례라는 태도도 좋겠고.

아무튼 그런 의미에서 올해 정사년은 뜻있게 내디뎌야 할 한 발이다.

까치집
나의 신작(新作)

덕소 화실을 떠나와 서울에 머무르게 된 지가 이 년이 넘고 있
다. 그래도 이제껏 일주일이 멀다 하고 여행을 떠나게 되는 것
은, 덕소 생활이 그리워서라기보다는 서울의 소음에 적응하기
를 아직 내 자신이 완강히 거부하기 때문일는지도 모른다. 요
즈음도 여건이 허락하는 한, 아침나절에 분연히 떠오르는 어느
일정치 않은 곳으로 스케치 도구를 챙겨 집사람과 훌쩍 다녀오
곤 한다.

그러한 나들이 중에서 얻은 그림이 〈까치집〉이다. 깨끗한 새
벽녘, 문 밖의 키 큰 나무에 매달려 있던 까치집과 까치를 화폭
에 옮겨 보았다.

〈까치집〉 1977. 캔버스에 유채. 27.1×13.6cm.

동산
표지의 말

새해가 밝아 온다. 해가 바뀔 때마다 사람들은 꿈을 꿀 것이다. 저마다 보다 나은 내일, 보다 행복한 미래를 그리면서.

그러나 내가 꾸는 꿈의 세계는 좀 다르다. 나의 꿈속엔 나만의 동산이 있다. 나무가 서 있고, 그 나무 위에 집이 있고, 송아지와 개가 있고, 하늘엔 해와 달이 있다. 새해에도 나는 나의 동산에 살며 마냥 행복할 수 있을 것이다.

평범한 사람들의 행복을 위한 교양지

샘터

특집 스물 다섯 젊은 나이에/일하는 女性

1

『샘터』 1978년 1월호 표지.

훨훨 하늘을 나는 마음

『춤』 잡지의 오래된 빚을 갚는다. 빚도 독촉을 받지 않으면 잊혀지는 법이다. 일전 '공간사랑'에서 그만 빚쟁이를 만나 버렸으니 도리가 없었다.

나는 언제나 마음속으로 훨훨 하늘 높이 나는 춤을 춘다. 춤은 꼭 즐거워서만 춰지는 것이 아니다. 슬퍼서도 추는 경우도 있다.

나의 오두막에서 이십 분 거리인 수안보 온천까지 매일 아침 걷는다. 즐기던 파이프 담배도 기침 때문에 끊은 지 오래다. 그러나 술만은 끊을 수가 없다. 술은 죽는 날까지 헤어질 수 없는 친구이다. 이왕 가지고 태어난 몸, 남김없이 다 쓰고 간다는 것이 나의 생각이다.

자화상의 변(辯)

일명 〈보리밭〉이라고 불리어지고 있는 이 그림은 나의 자상(自像)이다.

1950년대 피란 중의 무질서와 혼란은 바로 나 자신의 혼란과 무질서의 생활로 반영되었다. 나의 일생에 붓을 못 든 때가 두 번 있었는데 바로 이때가 그중의 한 번이었다. 초조와 불안은 나를 괴롭혔고 자신을 자학으로 몰아가게끔 되었으니, 소주병(한 되들이)을 들고 용두산(龍頭山)을 새벽부터 헤매던 때가 그때이기도 하다.

고향에선 노모(老母)님이 손자녀(孫子女)를 거두시며 계시었다. 내려오라시는 권고에 못 이겨 내려가니 오랜만에 농촌 자연환경에 접할 기회가 된 셈이다. 방랑에서 안정을 찾으니 불같이 솟는 작품 의욕에 사로잡히게 되었다. 재료는 있는 대로 시험지와 말라 버린 물감 몇 개뿐이지만 미친 듯이 그리고 또 그렸다. 〈나루터〉〈장날〉〈배주네 집〉…. 이 자상(自像)은 그중의 하나다. 많은 그림이 그 역경 속에서 태어났으니 동네 사람

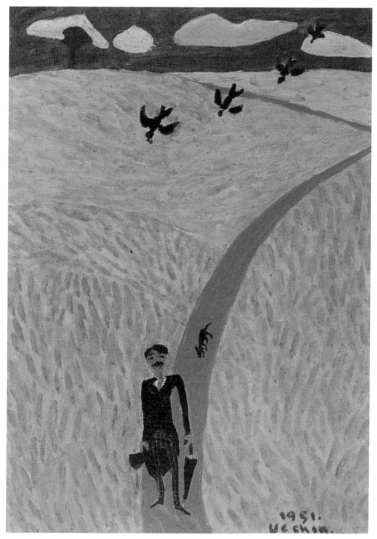

〈자화상〉 1951. 종이에 유채. 14.8×10.8cm.

들이 기인(奇人)이라 말하도록, 두문불출 그리기만 하였던 것
이다. 간간이 쉴 때에는 논길, 밭길을 홀로 거닐고 장터에도 가
보고 술집에도 들러 본다. 이 그림은 대자연의 완전 고독 속에
있는 자기를 발견한 그때의 내 모습이다. 하늘엔 오색구름이
찬양하고 좌우로는 풍성한 황금의 물결이 일고 있다. 자연 속
에 나 홀로 걸어오고 있지만 공중에선 새들이 나를 따르고 길
에는 강아지가 나를 따른다. 완전 고독은 외롭지 않다.

장욱진 그림산문집, 개정증보판을 내기까지

'문장이 있을 수 없음'의 역설

그림이 발언 방식인 화가에게 "문장이 있을 수 없다"는 장욱진
(張旭鎭, 1917-1990)의 말은 전적으로 옳다. 그런 그도 그림과
더불어 살아온 내력을 여기저기에 적었다. 그 신변담이 바로
『강가의 아틀리에』(1976)로 묶였다. "그림은 작가와 애호가의
영혼을 잇는 다리"라 했다. 이렇게 영혼으로, 감성으로 느껴야
할 대상이 그림이라 단정하고 나면 더욱 문자로 그림을 앞세우
기는 어려운 일인데도 말이다. 한데 알고 보면 그림도 사람이
짓는 노릇 아닌가. 그만큼 사람에 대해, 사람의 행위, 행적에 대
해 말이 없을 수 없다. 이 책도 바로 그런 경우다.

　글은 말과 앞뒤 관계다. 장욱진도 해방 직후에 중등학교 교
단, 그리고 1950년대에 한동안 서울대학 교단에 섰다. 그림에
대해 말을 해야 하는 직업이었다. 직업상 그렇다는 말이지, 서
울대 미대 교실에서 별로 말이 없었단다. 호주(豪酒) 장욱진과

술을 상대한 이래 대학을 졸업하고서도 줄곧 스승 주변을 맴돌았던 후배가 "강의실에서 배운 게 없었다!"고 단언했음은 말이 없었다는 은유가 그 아니었을까.

이 또한 반어법(反語法) 표현이 되겠는데, 말로 배운 바 없었지만 전인격적(全人格的)으로 배웠다는 말이기도 했다. 대학 실기실에서 화학도(畵學徒)들이 화폭과 씨름하고 있을 때 슬쩍 다가가서 손으로 화면 일부를 가렸음은 아마 좀 줄여 보라는 암시였을 것이고, 아니면 아예 실기생들을 이끌고 막걸리 집으로 향했음은 "그림에서 붓 떼기가 어렵다"는 점을 가르치려는 게 숨은 뜻이었다고 그와 함께 "한 교실에 있었던" 후배들이 털어놓던 감동 어린 회고였다.

심플한 그림, 심플한 언어감각

장욱진은 평소 아주 과묵했다. 일상의 거동도 내성적 성품대로 자제하여 감정을 내색하지 않았다. 하지만 마음속에는 자신의 정체에 대한 확고한 신념이 있었다. "그림은 생활이 못 된다"는 말을 입에 달고 살았음은 그림으로 도저히 입에 풀칠할 수 없었던 시대상황을 말함이었고, 그럼에도 붓을 들지 않을 수 없었음은 그림에 몰입하는 자신에 대한 확신이 금강석 같았다는 말이었다. 그가 신문, 잡지 등에서 짧은 글 요청을 받고 필기구를 든 것은 그 사이 한층 가압(加壓)되어 온 자기 확신이 마침내 수증기처럼 새어 나와 이슬로 맺어졌음이었다.

그런 장욱진도 서로 마음이 통할 만한 자리에 가면 아주 정

곡을 찌르는 말을 유머감각에 실을 줄 아는 언어감각의 소유자였다. 후배 동인들과 스케치 여행을 나선 길에 여수에선가 밤배를 타고 부산 동래에 당도해서는 모두들 구닥다리 온천장의 좁은 욕탕에 우르르 몸을 던질 찰나, 후배들이 아차 하면서 어른 앞이라 면구스러워 하는 순간, 장욱진은 "이러니 우린 동인(同人)이 아닌가?!"고 머쓱한 분위기를 돌려 놓았다.

양산 통도사(通度寺) 고승(高僧)을 찾아 나섰던 길에 경봉(鏡峰, 1885-1969) 스님이 장욱진에게 "뭘 하는 사람이냐"고 다짜고짜로 물었다. "까치를 잘 그리는 사람!"이라고 잘라 말하자, 그 한마디에 스님은 그를 통째로 알아보고는 '비공(非空)'이라고 법호(法號)도 지어 주었다.

어떻거나 당신이 좋아하는 그림에서 자기정당성을 굳건히 다져야 하는 내심(內心)이 타고난 언어감각에 실려, 그림처럼 심플한 문장으로 그림 안팎의 정황을 적어냈던 것이 장욱진의 글이었다. 사람의 마음이 누그러지고 느긋해질 수 있음은 복잡하게 얽힌 사람의 삶을 예술이 단순화시켜 주기 때문인데, 그 예술을 통해 사람의 삶은 넉넉하고 신선해질 수 있다는 게 영국 시인 엘리엇(T. S. Eliot)의 말이다. 그처럼 심플은, 글이 되었건 그림이 되었건, 호소력과 감동이 있었다.

이 연장으로 장욱진의 글은 대학 강단에서 표출하지 못했던 자기 확신의 생각을 한때의 제자들에게 뒤늦게나마 이른바 애프터서비스로 들려주려 했음이 그 아니었을까. 나는 장욱진의 글을 볼 때마다 그런 생각이 들었다. 1973년에 편지 왕래를 계

기로 무시로 대면접촉할 수 있는 특혜도 누렸던 내가 장욱진을
공부하는 도정에서 그 얼마 뒤 출간된 그의 수상집이 길잡이가
되었음에 비추어 하는 말이다.

　기실, 애호가들에게 화가들이 그림 전후의 사정을 직접 말해
준다면 그 그림 사랑이 더 배가되고 깊어질 것임은 당연하다.
이 점에서, 일본 유학을 통해 갈고 닦았던 예술정신으로 우리
현대화단의 기둥이 되어 준 이들 가운데 글맛도 단연 빼어났던
분으로 나는 『그림에 부치는 시』(1977)의 서양화가 김환기(金
煥基, 1913-1974)와 『초월과 창조를 향하여』(1994)를 통해 당
신의 창작세계를 조근조근 털어놓았던 조각가 김종영(金鍾瑛,
1915-1982)과 함께 장욱진을 손꼽는다.

미술시대에 발맞춘 화가의 수상집

장욱진의 글들이 한 묶음 책으로 모아진 게 1976년이었는데,
민음사(民音社)는 같은 기획으로 같은 해에 동양화가 김기창
(金基昶, 1913-2001)의 글 모음 『침묵의 세계에서』도 냈다. 취
지가 비슷했음은 표지 그림이 말해 주고 있었다. 필선(筆線)으
로 간결하게 그린 화가의 자화상이 두 책의 표지를 각각 장식
했다.

　돌이켜 보면 두 책이 나왔던 1970년대 중반은 해방 이후 우
리 사회에서 드디어 미술시장이 기지개를 켜던 바로 그 시점이
었다. 꿈틀거리기 시작한 미술시장이 두 화가의 수상집을 만들
게 했다 싶기도 했고, 바꾸어 생각하면 두 화가의 인생론과 예

술론이 보통 사람에게 미술 사랑을 크게 자극했지 싶기도 했다.

『강가의 아틀리에』는 애호가의 호응을 받아 잠깐 베스트셀러에 오르기도 했다가 뒤이어서는 스테디셀러로 소문났다. 그 스테디셀러도 십 년이 가까워지면 출판사의 영업 전략에서 밀려나기 십상인데, 그래도 책을 찾는 사람이 한둘 계속 나타나자 민음사가 다시 책을 찍어야 할 지경이 되었다.

그때가 화가의 신갈 시절이었는데, 출판사가 재출간 방침을 화가 가족들에게 알려 왔을 때 내가 그 일 관련의 화가 측 실무를 대행하겠다고 자청했다. 약간의 리모델링으로, 화가의 지인이 장욱진론을 한 꼭지 보태고, 그 사이 화가가 새로 시도했던 먹그림도 삽화로 사용하면 좋겠다 싶었다.

장욱진론의 짧은 글은 그때 서울대 대학원장이던 김원용(金元龍, 1922-1993) 교수에게 부탁했다. 해방 직후 국립박물관의 직장 동료였고, 장욱진의 그림을 사랑한 나머지 월급날 봉투째로 2.9동인전의 출품작인 〈밤에 나는 새〉(1961)를 사 갔던 이가 맞춤하다 싶었다.

1987년 개정판엔 글 사이에 들어갈 삽화로 먹그림을 추가했다. 당신 펜화의 그것처럼 모필(毛筆)의 선묘(線描) 맛도 보여주려 함이었다. 내심, 펜화보다 먹그림에서 작가의 예술성이 돋보인다는 판단도 작용했다. 펜화가 외부 요청에 따라 그려졌다면, 1970년대 중반 이래 유화물감의 강한 독성을 피해 한지(韓紙) 위에서 묵향(墨香)을 유유자적 즐기며 '붓장난'했던 먹

그림은 장욱진 스타일에서만 태어날 수 있었던 장르였다.

삽화도 지성으로 그려

그림 창작의 자발성이 절대 우선이던 장욱진에게 남들이 이렇게 저렇게 그려 달라는 부탁을 받아들이는 방식은 당신 체질이 아니었다. 그래도 신문, 잡지 또는 책의 글 사이를 장식하는 삽화를 외부에서 요청해 오면 호구지책(糊口之策)이 될까 해서 육이오가 끝난 뒤 서울에 환도하고서 『문학예술』『새가정』『새벗』 같은 월간 잡지와 신문 소설을 위해 열심히 삽화를 그렸다.

푼돈과 바꾸려고 삽화를 그려야 하는 생활상의 당위는 통감하면서도 스스로 내키는 일이 아니었음은 가족들의 눈에도 뻔히 보였다. 그렇지만 이런저런 인연에 따라 일단 맡게 되면, 아내 이순경(李舜卿)의 회고처럼 "온몸을 바쳐 지성으로 그렸다." 그때 그려진 삽화로 그의 수상집 『강가의 아틀리에』 출간이 가능했다.

화가의 빼어난 소묘를 눈여겨본 문사(文士)들이 책을 장식할 만한 컷을 청하는 경우도 적지 않았다. 우선 화가가 어려워했던 장인의 저술 발간에 일조한다면서 역사학자 이병도(李丙燾, 1896-1989) 선생의 수필집 『두계잡필(斗溪雜筆)』(1956)에 그림 솜씨가 보태졌다.

아무튼 장욱진에게서 삽화 그림을 얻자면 하나같이 나름으로 인연이 작용했다. 이를테면 윤극영(尹克榮, 1903-1988)과 윤석중(尹石重, 1911-2003) 두 분 아동문학가는 장욱진의 심플

〈소반〉 1985.
종이에 붓펜. 9×9cm.
김형국 소장.

한 그림이 어린이들에게 호소력이 많다고 여겼던 인연으로, 그
때 의대생이던 마종기(馬鐘基, 1939-) 시인이 최초의 시집『조
용한 개선(凱旋)』(1960)을 낼 적에는 동네 이웃으로 장욱진의
인격을 남달리 보았던 아버지 마해송(馬海松, 1905-1966) 아동
문학가의 안면 덕분으로 컷을 얻었다 했다.

　만년에 이르러서도 몇몇 책에 삽화를 그렸다. 최정호(崔禎
鎬, 1933-) 연세대 교수의『사랑한다는 것』(1980)의 삽화는 내
가 다리를 놓았고, 나도 화가에게 간청해서 두 번이나 졸저(拙
著)에 화가의 삽화를 장식하는 호의를 입었다.『하면 안 된다』
(1985)와『도시시대의 한국문화』(1989)가 그 책들이다.

　삽화에 그려진 소재는 화가가 좋아한 목기(木器)나 문방사우
(文房四友) 등 그의 애완품이 대종을 이루었다. 때로는 유화의
밑그림 같은 조형도 자주 나타났다. 한결같이 그의 스타일이
유감없이 발휘되고 있다.

소반을 달랑 하나 그린 것이지만 볼수록 정감이 가는 것은, 그 간결한 그림에서도, 소반을 그리되 위판은 위에서 내려다 본 것으로 그려서 원형이 완연하고, 다리는 옆에서 본 시각으로 그렸기 때문에 역시 다리 모습이 그대로 완연했다. 만일 시각을 고정시켜 옆에서만 보았다면 다리는 그대로이겠지만 위판은 그냥 일자(一字)처럼 나타났을 것이다. 하여튼 조감도와 투시도의 서로 다른 수법을 동원해서 한 종이에 그렸지만 그게 전혀 이질감이 느껴지지 않은 채 소반이 영락없는 본질에 다가간 그림으로 완성되었다. 현대회화의 특징 하나인 입체주의 (cubism) 그림의 전형을 보는 기분이었다.

탄생 백 년 기념의 개정증보판

탄생 백 주년에 즈음하여 2017년에 화가의 일대를 돌이켜 보는 기념전시가 경기도 양주시의 장욱진기념미술관, 서울 도심의 가나인사아트센터, 그리고 고향 연기군 동면이 있는 세종특별 자치시 등지에서 열림은, 한마디로 그의 그림들이 우리 사회의 문화재 반열에 올랐다는 말에 다름 아니다.

그만큼 그의 인간적 행적에 대해서도 세상의 관심이 이어질 조짐이다. 이십세기를 살았던 우리의 명망(名望) 화가로 장욱진이 두고두고 손꼽힐 것이고 그 일환으로 그의 글이 읽힐 것이기에 그걸 일러 '고전(古典)'이라 할 것이다. 그간 품절이 되고 만 화가의 수상집을 이참에 전면 개정하고 또 증보하여 펴내는 까닭도 거기에 있다.

1976년 초판은 화가의 글 스무 꼭지에 1950년대 중반 이후 약 이십여 년 동안 그렸던 컷이 장식했다. 그때 화가 글의 수합과 민음사의 출간은 한동안 서울신문 논설위원으로도 일했던 출판문화인 이중한(李重漢, 1938-2011)이 도왔다 했다. 1987년의 민음사 개정판에는 화가의 글은 변함이 없었다. 다만 주변의 글로 시인 이흥우(李興雨, 1928-2003)가 월간 『공간』에 감동으로 적었던 이전 글을 전재했고, 새로 보탠 것은 앞서 말했듯 김원용의 회고담이었다.

탄생 백 년 기념 개정증보판은 수록 글에서 상당한 변화가 있었다. 무엇보다 이전에 게재되지 않았던 화가의 글로 열화당 편집실이 탐색한 끝에 스물세 편을 추가·발굴해서 모두 마흔세 꼭지로 책을 만들었다는 사실이다. 그리고 1987년 5월 서울 동숭동 두손화랑에서 대규모 회고전을 열면서 그때 일본에서 제작한 판화 석 점과 함께 출간한 화집을 위해, 화가가 구술했던 「그리면 그만이지」도 보태졌다. 받아 적은 이는 민초들의 구술사 책도 곁들여 펴냈던 뿌리깊은나무사의 월간지 『샘이깊은 물』 설호정(薛湖靜, 1951-) 편집장이었다. 받아 적음이 생전에 화가의 말을 직접 듣듯 생생했다.

이래저래 그간의 내막과 경위를 길게 부연했다.

2017년 4월

김형국(金炯國) 서울대 명예교수

수록문 출처

중판 서문 『강가의 아틀리에』, 민음사, 1987.
초판 서문 『강가의 아틀리에』, 민음사, 1976.

그리면 그만이지 『장욱진 화집』, 김영사, 1987.

나의 고백

강가의 아틀리에에서 『현대문학』, 1965. 8.
나의 주변 『동아일보』, 1969. 6. 21.
주도(酒道) 사십 년 『여성동아』, 1973. 8.
덕소 화실에서 사는 나의 고백 『세대』, 세대출판사, 1974. 6.
새벽의 세계 『샘터』, 샘터사, 1974. 9.
또 한 해가 저무는가 『동아일보』, 1974. 12. 23.
나의 작업장 『여성동아』, 동아일보사, 1975. 10.
꽃이 웃고, 작작(鵲鵲) 새가 노래하고 『공간(Space)』, 공간사, 1977. 11.
나는 행복하다 『샘터』, 샘터사, 1978. 3.
탑동리의 단상들 『화랑(畫廊)』, 현대화랑, 1983년 겨울.
술 익기를 기다리듯 『샘터』, 샘터사, 1988. 7.
내가 그린 '동화(童話) 할아버지' 이야기 『문학사상』, 문학사상사, 1976. 1.
새벽길에서 만난 사람, 마해송 『문예중앙』, 중앙일보사, 1979년 겨울.
고집으로 지내온 화가, 영국 『화랑』, 현대화랑, 1976년 봄.

죄가 있다면『동아일보』, 1969. 4. 24.

동반(同伴)『동아일보』, 1969. 5. 3.

평생 처음 술 없는 여행『경향신문』, 1969. 8. 20.

구 년 만의 해후(邂逅)『월간중앙』, 1972. 7.

나는 심플하다

내 마음으로서 그리는 그림『소년세계』, 1955. 3.

발상과 방법『문학예술』, 1955. 6.

자화상의 조각『사상계(思想界)』, 1962. 2.

뉴욕의「현대한국회화전」『여원(女苑)』, 1965. 8.

예술과 생활『신동아(新東亞)』, 동아일보사, 1967. 6.

표현『동아일보』, 1969. 4. 10.

발산(發散)『동아일보』, 1969. 5. 24.

저항『동아일보』, 1969. 6. 7.

새벽의 표정

초가의 맛『경향신문』, 1961. 1. 10.

싱싱한 새벽「춘필춘상(春筆春想)」『경향신문』, 1958. 4. 12.

태동(胎動)『한국일보』, 1960. 12. 22.

새해 인사 『경향신문』, 1962. 1. 16.

세모(歲暮)에 서서 『동아일보』, 1964. 12. 24.

산수(山水) 『신동아』, 동아일보사, 1968. 9.

바다의 이미지 『여원』, 1965. 8.

늘 푸른 꿈, 자유인 『동아일보』, 1972. 1. 4.

아이 있는 풍경 「마을」『조선일보』, 1973. 12. 8.

똑딱선 오가는 끝없는 푸른 바다 「여름 소묘」『국제신보(國際新報)』, 1975. 7. 23.

마을에서 『중앙(中央)』, 중앙일보사, 1976. 5.

시초의 나로 되돌아오는 자세로 『화랑』, 현대화랑, 1977년 봄.

까치집 『화랑』 8호, 현대화랑, 1977년 겨울.

동산 「표지의 말」『샘터』, 샘터사, 1978. 1.

훨훨 하늘을 나는 마음 『춤』, 1982. 7.

자화상의 변(辯) 『화랑』, 현대화랑, 1979년 여름.

장욱진 연보

1917(1세)

음력 11월 26일(양력 1918년 1월 8일), 충청남도 연기군 동면 송룡리 105번지에서 본관이 결성(結城)인 아버지 장기용(張基鏞)과 어머니 이기재(李基在)의 둘째 아들로 태어났다.

1922(6세)

일가가 서울 당주동(唐珠洞)으로 이사했다.

1923(7세)

고향에서 아버지가 갑자기 세상을 떠났다. 내수동(內需洞) 22번지로 이사했다.

1924(8세)

경성사범부속보통학교에 입학했다.

1926(10세)

보통학교 삼학년 때 일본의 히로시마고등사범학교가 주최한 「전일본소학생미전」에서 일등상을 받았다.

1930(14세)

경성 제2고등보통학교(현 경복중·고등학교)에 입학했다.

1933(17세)

경성 제2고보에서 퇴학당했다. 성홍열을 앓게 됐고 이 열병의 후유증을 다스리

기 위해 만공선사가 계신 충청남도 예산의 수덕사로 가서 육 개월 동안 정양(靜養)했다.

1936(20세)
체육 특기생으로 양정고등보통학교 삼학년에 편입학했다.

1938(22세)
『조선일보』주최의 제2회 「전국학생미전」에 〈공기놀이〉 등을 출품해서 최고상인 사장상과 중등부 특선상을 받았다.

1939(23세)
양정고등보통학교를 졸업하고(23회), 4월에 일본 도쿄의 제국미술학교(현 무사시노미술대학) 서양화과에 입학했다.

1940(24세)
제19회 「조선미술전람회」(이하 선전)에 출품, 〈소녀〉가 입선됐다.

1941(25세)
4월 12일, 이병도 박사의 맏딸 이순경(李舜卿, 1920년 9월 3일생)과 결혼했다.

1942(26세)
장남 정순(正淳)이 태어났다.

1943(27세)
9월, 제국미술학교를 졸업했다. 「선전」에 〈언덕〉이 입선됐다.

1945(29세)
1944년 겨울, 일제에 끌려 징용에 나갔다. 경기도 평택에서 비행장 만드는 징용에 끌려갔고, 이어 서울 회현동에 있던 일본 관동군 해군본부의 경리요원으로 배속된 지 구 개월 만에 해방을 맞았다. 국립박물관에 취직했고 박물관 내 관사에서 살기 시작했다. 장녀 경수(暻洙)가 태어났다.

1947(31세)
국립박물관을 사직했다. 차녀 희순(喜淳)이 태어났다.

1948(32세)

2월, 김환기, 유영국, 이규상 등과 1947년에 결성한 제1회 「신사실파 동인전」
(화신백화점)에 참가했다.

1949(33세)

11월, 제2회 「신사실파 동인전」(동화백화점)에 유화 열석 점을 출품했다.

1950(34세)

내수동 집에 살고 있다가 육이오가 발발했다. 서울에서 숨어 살았다.

1951(35세)

1월 1일, 인천으로 가서 배편으로 부산으로 피란했다. 여름, 종군화가단에 들
어 중동부 전선으로 가서 보름 동안 그림을 그렸다. 종군작가상을 받았다. 초가
을에 고향으로 갔다. 마음의 평온을 되찾아 물감을 석유에 개어 갱지에다 〈자화
상〉을 포함, 사십여 점의 그림을 그렸다. 삼녀 혜수(惠洙)가 태어났다.

1953(37세)

5월 말, 부산의 국립중앙박물관 화랑에서 열린 제3회 「신사실파 동인전」에 유화
다섯 점을 출품했다. 휴전 직후 환도해서 유영국의 신당동 집에서 육 개월 동안
살았다.

1954(38세)

서울대학교 미술대학 대우교수로 일하기 시작했다. 사녀 윤미(允美)가 태어났
다.

1955(39세)

국립박물관 화랑에서 열린 제1회 「백우회전」에 〈수하(樹下)〉(1954)를 출품, 독
지가의 이름을 딴 '이범래(李範來)씨상'을 받았다.

1956(40세)

제5회 「국전」 심사위원으로 위촉되고, 이후 두 차례〔제8회(1959), 제18회
(1969)〕 더 「국전」 심사위원으로 위촉됐다.

1957(41세)

미국 샌프란시스코에서 개최된 「동양미술전」에 출품했다.

1958(42세)

뉴욕의 월드하우스 갤러리가 주최한 「한국현대회화전」에 〈나무와 새〉(1957) 등 유화 두 점을 출품했다.

1960(44세)

서울대학교 미술대학에서 사직했다. 명륜동 개천가의 초가집을 양옥(명륜동 2 가 22-2번지)으로 개비했다.

1961(45세)

경성 제2고등보통학교 출신 화가인 권옥연, 유영국, 이대원 등과 함께 '2·9 동인 회'를 만들었고, 지금의 롯데백화점 신관 자리에 있던 국립도서관 화랑에서 열 린 제1회 「2·9 동인전」에 유화 두 점을 출품했다.

1963(47세)

경기도 덕소의 한강가(남양주시 삼패동 395-1)에 상자 모양의 슬래브 양옥을 짓고 그곳에서 생활하기 시작했다.

1964(48세)

11월 2일-8일, 반도화랑에서 유화 스무 점을 가지고 제1회 개인전을 열었다. 차 남 홍순(洪淳)이 태어났다.

1967(51세)

「앙가주망 동인전」에 5회부터 참여했다.

1970(54세)

정월, 불경을 공부하던 부인의 모습을 담은 〈진진묘〉를 제작했다.

1973(57세)

서울화랑을 경영하던 김철순의 권유에 따라 선(禪)사상을 알리는 그림책에 들 어갈 목판화용 밑그림 오십여 점을 그렸다. 목판화는 우여곡절 끝에 1995년에 제작·발표되었다.

1974(58세)

4월 12일-18일, 공간화랑에서 서른두 점의 유화로 제2회 개인전을 열었다.

1975(59세)

덕소생활을 청산하고, 명륜동 양옥 뒤의 한옥을 사서 거기에 화실을 꾸몄다. 자주 시골로 여행했다. 집에서 함께 살고 있던 어머니가 세상을 떠났다.

1976(60세)

백성욱 박사와 함께 자주 사찰을 찾았다. 부처 일대기인 〈팔상도〉를 그렸다. 잡지, 신문의 권유로 적었던 글을 모아 수상집 『강가의 아틀리에』(민음사)를 냈다.

1977(61세)

여름에 양산 통도사에 가서 경봉 스님을 만났다. 선시와 함께 비공(非空)이라는 법명을 받았다. 법당 건립기금을 마련하기 위해 백자에 도화를 그려 현대화랑에서 비공개 전시회를 열었다.

1978(62세)

2월 23일-28일, 현대화랑에서 윤광조의 분청사기에 그림을 그린 「도화전」을 열었다. 서른일곱 점을 출품했다.

1979(63세)

차남을 잃었다. 10월 11일-17일, 화집 『장욱진』 발간 기념 전시회를 현대화랑에서 가졌다. 유화 스물다섯 점, 판화 열석 점, 먹그림 열여덟 점을 전시했다. 겨울에 충북 수안보 온천 뒤 산간마을인 탑동마을(충북 중원군 상모면 온천리)의 농가를 한 채 샀다.

1980(64세)

봄부터 수안보의 농가를 고쳐 화실로 쓰기 시작했다.

1981(65세)

10월 11일-17일, 공간화랑에서 개인전을 열었다. 전시회에는 유화 이십여 점과 먹그림을 동판화로 옮긴 그림 다섯 점을 전시했다.

1982(66세)

7월 중순, 여류화가들과 함께 미국 여행을 했다. 유화 석 점과 공판화, 동판화, 그리고 먹그림을 가지고 로스앤젤레스의 스코프 갤러리에서 전시회를 가졌다.

1983(67세)

처음으로 유럽 여행을 했다. 10월 22일-29일, 연(淵)화랑에서 새로 제작한 석판화 넉 점과 함께 판화집『장욱진』출간기념 판화전을 열었다

1985(69세)

여름에 수안보의 화실을 정리하고 서울로 이주했다. 기관지염 때문에 술과 담배를 '쉬기' 시작했다.

1986(70세)

정월 보름부터 2월 말까지 부산 해운대에서 제작한 유화 여덟 점과 먹그림 등을 모아 6월 12일-19일에 국제화랑에서 개인전을 열었다. 봄, 경기도 용인시 구성면 마북리 244번지에 있는 오래 된 한옥을 사서 보수한 다음 7월 초에 입주했다. 가을에는『중앙일보』가 제정한 예술대상 수상자로 지명됐다. 11월, 서울미대 제자들이 모여서 고희 잔치를 열어 주었다.

1987(71세)

2월, 대만과 태국을 여행했다. 5월 28일-6월 6일에 두손화랑에서 화집을 내고 개인전을 열었다. 유화 팔십여 점이 출품됐다. 10월 10일, 국제화랑의「서양화 7인전」에 유화 넉 점을 출품했다.

1988(72세)

1월, 딸과 며느리와 함께 인도로 여행, 인도의 뉴델리 박물관에서 깊은 감명을 받았다. 인도 여행 이후 열심히 제작하여 화가의 화력에서 가장 생산적인 해가 되었다. 추석 즈음 고향의 아버지 묘소에 비석을 세웠다.

1989(73세)

7월, 한옥 옆에다 양옥을 완성하고 입주했다. 가을, 미국 뉴저지 주의 '버겐 예술·과학박물관'에서 개최된「한국현대화전」에 유화 여덟 점을 출품했다. 12월, 발리 섬으로 여행했다.

1990(74세)

가을, 아주 오랜만에 고향의 생가를 방문했다. 미국의 '한정판 출판사(Limited Editions Club)'에서 선정한 고급 수제(手製) 한국 관련 책의 그림을 맡기로 위촉되었다. 12월 27일, 점심식사를 유쾌하게 든 뒤 갑자기 발병, 오후 네시에 한국병원에서 선종했다. 12월 29일 오후 한시, 수원시립장제장에서 제자 및 미술계 인사들이 모여 영결식을 가졌다.

1991

3월 말, 유골을 모신 탑비(塔碑)를 고향인 충남 연기군 동면 응암리 선영에 세웠다. 비문에는 이렇게 적혀 있다. "심플한 그림을 찾아 나섰던 구도의 긴 여로 끝에 선생은 마침내 고향땅 송룡마을에 돌아와 영생처로 삼았다. 천구백구십년 세모의 귀천이니 태어나서 칠십삼 년 만이었다. 선생은 타고난 화가였다. 어린 날 까치를 그리자 집안의 반대는 열화 같았고 세상은 천형으로 알았지만 그림이 생명이라 믿었던 마음은 드깊어 갔다. 일제 땅 무사시노대학의 양화공부로 오히려 한국미술의 빛나는 정수를 깨쳤다. 선생은 타고난 자유인이었다. 가정의 안락이나 서울대학 교수 같은 세속의 명리는 도무지 인연이 없었다. 오로지 아름다움에다 착함을 더한 데에 진실이 있음을 믿고 그것을 찾아 한평생 쉼없이 정진했다. 세속으로부터 자유를 누린 대신, 그림에 자연의 넉넉함을 담아 세상을 감쌌고 일상의 따뜻함을 담아 가족사랑을 실천했다. 맑고 푸근한 인품이 꼭 그림 같았던 선생을 기리는 문하의 뜻을 모아 최종태는 돌을 쪼았고 김형국은 글을 적었다. 천구백구십일년 사월." 12월, 일 주기에 그의 후학들이 모여 국제화랑에서 추모전시회를 열었고, 추모문집 『장욱진 이야기』 출판기념회를 열었다.

1992

11월, 미국의 '한정판 출판사'가 화문집 『Golden Ark: Paintings and Thoughts of Ucchin Chang(황금방주: 장욱진의 그림과 사상)』을 발간했다.

1993

4월, 김형국이 지은 작가론 『그 사람 장욱진: 한 사회과학도가 회상하는 화가 장욱진』(김영사)이 출간되었다.

1995

4월 4일-5월 14일, 호암미술관에서「장욱진」전을 개최했다. 4월 12일-22일, 가나공방이 제작한 선(禪) 시리즈 목판화 스물다섯 점이 신세계 가나화랑에서 전시되었다. 6월 17일, 충남 연기군 동면 송룡리 생가 앞에서 '1995년 미술의 해'를 기념하여 연기군청이 건립한 생가비가 제막되었다. 12월 3일, 마북리 한옥 앞에다 문화체육부와 '1995 미술의 해 조직위원회'는 화가가 말년에 작품활동을 했던 곳임을 기리는 표석(標石)을 세웠다.

1997

3월, 문고판 화집『장욱진 – 모더니스트 민화장』(김형국 지음, 열화당)이 출간되었다. 3월 26일-4월 5일, 가나아트숍에서「장욱진 판화전」이 개최되었다.

1998

8월, '장욱진미술문화재단'이 발족했다. 9월 1일-20일, 가나화랑(평창동) 개관과 화집『장욱진 먹그림』(김형국·강운구 편, 열화당) 출간 기념으로「장욱진 먹그림」전을 개최했다.

1999

7월 15일-8월 5일, 갤러리 현대에서「장욱진의 색깔있는 종이그림」전 개최와 함께 아내의 회고를 곁들인 화집『장욱진의 색깔있는 종이그림』(김형국 편, 열화당)이 출간되었다.

2001

1월 4일-2월 28일, 갤러리 현대에서 화집 발간과 함께 십 주기 기념 회고전을 개최했다. 회고전에 맞추어 유화를 모두 수록한 '분석적 작품총서'인『장욱진, 카탈로그 레조네(Catalogue Raisonné)』(정영목 편저, 학고재)와 미국에서 한정판으로 나왔던 책(『Golden Ark』)의 한국어판『장욱진의 그림과 사상』(김용대·최월희 옮김, 김영사)이 출간되었다. 『카탈로그 레조네』는 한국에서 최초로 시도된 것인바, 칠백이십여 점의 유화를 총정리해 놓았다. 책에 따르면 화가는 팔백여 점의 유화를 제작했는데 이 중 육십여 점은 소실된 것으로, 이십여 점은 소재지를 찾지 못한 것으로 파악했다.

2003

4월, 어린이용으로 『새처럼 날고 싶은 화가 장욱진』(김형국 지음, 나무숲)이 출간되었다. 6월, 충남 연기군의 시민단체가 중심이 되어 '장욱진 화백 선양사업회'를 결성했다.

2004

10월, 『장욱진-모더니스트 민화장』(김형국 지음) 개정판과 영역판 『Chang Ucchin: Modern Painter or Artisan?』(김대실 옮김)이 열화당에서 출간되었다. 11월, 문화관광부가 제정한 '이 달의 문화인물'이 되었고, 이를 기념하여 갤러리 현대에서 전시회가 열렸다.

2005

10월 7일-11월 23일, 용인 장욱진 고택에서 장욱진 십오 주기 기념전 「장욱진이 그린 여인상」이 열렸다. 12월 1일-12월 11일, 현대화랑의 「한국 근현대 미술 작가 20인전」에 출품했다.

2006

5월 25일-6월 4일, 용인 장욱진 고택에서 「아이가 있는 장욱진의 그림들」이 열렸다.

2007

11월 9일, 환기미술관에서 열린 신사실파 육십 주년 기념전시회에, 제2회 신사실파 전시회에 화가가 출품했던 열세 점 가운데 〈독〉 등이 다시 출품되었다. 11월 15일-12월 15일, 용인 장욱진 고택에서 「신사실파 그 후, 장욱진·김환기·유영국 특별전」이 열렸다.

2008

장욱진 가옥의 문화재 명판 제막을 마쳤다.

2009

서울 서초구청 '사도감 어린이공원'에서 장욱진 그림 여섯 점으로 벽화를 제작했다. 12월 10일-2010년 2월 7일, 서울대학교 미술관에서 장욱진 이십 주기 기념전이 열렸다.

2010

1월 12일–2월 10일, 현대화랑의 「2010 한국 현대미술의 중심에서」에 출품했다. 5월 21일–5월 29일, 용인 장욱진 가옥에서 부처님 오신 날을 기념하여 먹그림전이 열렸다.

2011

1월 14일–2월 27일, 현대화랑에서 장욱진 이십 주기 추모전이 열렸다.

2012

2월 23일, 케이비에스 「티브이 미술관」 '내 마음의 작품' 김용택 시인 편에 장욱진 작품이 방영되었다. 양주시립장욱진미술관 건립을 위한 양해각서 협정식이 진행되었다. 12월 15일–2013년 1월 31일, 현대화랑의 「나무가 있는 풍경」에 출품했다.

2013

11월 15일–2014년 7월 6일, 국립현대미술관 덕수궁관과 부산시립미술관에서 진행된 「명화를 만나다, 한국근대회화 100선」에 출품하였다.

2014

1월 15일, 양주시와 장욱진미술문화재단 간에 협약식을 체결하였다. 4월 28일, 경기도 양주시 장흥면에 위치한 양주시립장욱진미술관이 개관했다. 4월 29일–8월 31일, 양주시립장욱진미술관 개관전 「장욱진」이 열렸다. 6월 19일–7월 19일, 용인 장욱진 가옥에서 「작은 종이그림: 화가의 행복한 메시지」전이 열렸다. 7월 29일–9월 28일, 국립중앙박물관 특별전 「산수화, 이상향을 꿈꾸다」에 출품하였다. 9월 26일–2015년 1월 18일, 양주시립장욱진미술관에서 「선물: 장욱진의 그림편지」전이 열렸다. 10월, 양주시립장욱진미술관이 영국 비비시의 '2014년 8대 신설 미술관'에 선정되었다.

2015

1월 26일–4월 12일, 양주시립장욱진미술관에서 주제상설전 「장욱진의 나무」가 열렸다. 4월, 일본 순회전(니가타, 기후, 가나자와 등) 「다시 만남: 한일 근대미술가들의 눈; 조선에 그리다」에 넉 점을 출품하였다. 4월 28일–8월 16일, 양주시립장욱진미술관에서 장욱진, 김종영 이인전 「SIMPLE 2015」가 열렸다. 5

월 7일-7월 12일, 대전아트센터 쿠에서 개관 특별기획전 「새처럼 살다 새처럼 간 화가 장욱진」이 열렸다. 8월 25일-10월 18일, 양주시립장욱진미술관에서 「선(禪)과 마음: 장욱진의 목판화」전이 열렸다. 10월 27일-2016년 2월 14일, 양주시립장욱진미술관에서 장욱진을 포함한 마흔두 명의 전시 「장욱진의 숨결: 시대를 품은 예술가들」이 열렸다.

2016

4월 26일-8월 28일, 양주시립장욱진미술관에서 장욱진, 김봉태, 이봉열, 곽남신, 홍승혜 오인전 「SIMPLE 2016」이 열렸다. 5월 4일-12월 31일, 국립생태원에서 「장욱진 생명사랑전」을 열고 양해각서를 체결하였다. 5월 19일-6월 19일, 용인 장욱진 가옥에서 「장욱진 판화전」이 열렸다. 9월 6일-2017년 1월 15일, 양주시립장욱진미술관에서 「행복: 장욱진과 민화」전이 열렸다.

2017

1월 11일-1월 24일, 서울대학교 미술관의 「그림, 사람, 학교-서울대학교 미술대학 아카이브: 서양화」전에 출품하였다. 1월 26일-2월 26일, 양주시립장욱진미술관에서 「장욱진 드로잉」전이 열렸다. 4월, 『장욱진, 나는 심플하다』(최종태 지음, 김영사)가 출간되었다. 4월 19일-11월 26일, 용인 장욱진 가옥에서 장욱진 탄생 백 주년 기념 「장욱진 드로잉전」이 열렸다. 4월 28일-12월 3일, 양주시립장욱진미술관에서 「장욱진 탄생 백 주년 기념전」이 열렸다. 4월 28일-8월 27일, 양주시립장욱진미술관에서 장욱진 탄생 백 주년 기념 「SIMPLE 2017 장욱진과 나무」전이 열렸다. 5월 26일부터 양주시립장욱진미술관에서 상설관 개관과 함께 장욱진 탄생 백 주년 기념 상설전 「장욱진의 삶과 예술세계」가 열렸다.

김형국 정리

장욱진(張旭鎭, 1917-1990)은 충남 연기 출생으로, 양정고등보통학교
졸업 후 일본으로 건너가 도쿄의 제국미술학교(현 무사시노미술대학)
서양화과를 졸업했다. 해방 후 국립박물관에서 일했으며, 한국전쟁이 발발하자
종군화가단에서 그림을 그렸다. 1954년부터 1960년까지 서울대학교
미술대학 교수를 지냈고, 세 차례 「국전」 심사위원으로 위촉되었다.
신사실파 동인, 2·9 동인, 앙가주망 동인 등으로 활동했으며,
여러 차례 개인전을 갖고 그룹전에 참여했다.

강가의 아틀리에

장욱진 그림산문집

초판 1쇄 발행 2017년 5월 10일 **초판 6쇄 발행** 2023년 11월 15일
발행인 李起雄 **발행처** 悅話堂
경기도 파주시 광인사길 25 파주출판도시 전화 031-955-7000 팩스 031-955-7010
www.youlhwadang.co.kr yhdp@youlhwadang.co.kr
등록번호 제10-74호 **등록일자** 1971년 7월 2일
편집 조윤형 박미 **디자인** 공미경 **인쇄 제책** (주)상지사피앤비

ISBN 978-89-301-0587-3 03600

Atelier of the Riverside: Essays by Chang Ucchin ⓒ 2017, Chang Chung Soon
Published by Youlhwadang Publishers. Printed in Korea.